图形创意

（第3版）

肖英隽◎编著

清华大学出版社
北京

内 容 简 介

本书从课堂教学的角度入手，着重图形创意理论知识的讲解，针对实际教学环节的需要，对图形创意的理论内容、创意方法、设计方法进行了有效的探讨与实践。

本书共分五章，分别对图形的语言、图形的创意思维、图形的创意表现、图形的组织结构、图形创意的实际应用进行了全面细致的讲解。在分析平面与立体领域中图形应用的同时，对新领域中图形创意的综合应用展开了探讨。力求寻找独特、富有哲理的意念表达方式。注重启发学生的创作灵感，开阔学生的视野、延伸设计思维，为艺术专业的图形设计提供了更多方法和途径。

本书既适合高校艺术设计专业本科学生使用，也可以作为图形创意工作者和爱好者的首选用书。

本书封面贴有清华大学出版社防伪标签，无标签者不得销售。
版权所有，侵权必究。举报：010-62782989，beiqinquan@tup.tsinghua.edu.cn。

图书在版编目(CIP)数据

图形创意/肖英隽编著. —3版. —北京：清华大学出版社，2020.8（2024.9重印）
ISBN 978-7-302-55898-9

Ⅰ．①图… Ⅱ．①肖… Ⅲ．①图案设计—高等学校—教材 Ⅳ．①J51

中国版本图书馆CIP数据核字(2020)第108924号

责任编辑：孙晓红
封面设计：李 坤
责任校对：李玉茹
责任印制：曹婉颖

出版发行：清华大学出版社
网　　址：https://www.tup.com.cn，https://www.wqxuetang.com
地　　址：北京清华大学学研大厦A座　　邮　　编：100084
社 总 机：010-83470000　　邮　　购：010-62786544
投稿与读者服务：010-62776969，c-service@tup.tsinghua.edu.cn
质量反馈：010-62772015，zhiliang@tup.tsinghua.edu.cn
课件下载：https://www.tup.com.cn，010-62791865

印 装 者：北京博海升彩色印刷有限公司
经　　销：全国新华书店
开　　本：190mm×260mm　　印　　张：9.75　　字　　数：237千字
版　　次：2013年1月第1版　2020年9月第3版　　印　　次：2024年9月第10次印刷
定　　价：49.00元

产品编号：086455-02

Preface 前言

　　图形创意是设计作品中的灵魂。它以自己独特的图形语言准确又清晰地点明了设计主题，以极简的设计元素来表现富有深刻内涵的主题思想。

　　随着艺术设计的不断发展，图形创意设计已经普及到平面、三维等设计的各个领域，如包装设计、标识设计、招贴设计、封面设计、广告设计、新媒体设计等。由于传播媒体的日益丰富，图形创意的应用范围也日新月异，图形已经成为设计领域不可替代的一种传达方式。基于艺术改革的不断深化，本书在内容和结构上力求将文化性、艺术性和专业性融会贯通，体现了多层次、多视角、多元化的审美取向，激发学生对设计基础知识的兴趣，提倡寻求自己设计教育的独特语言，诠释图形设计应用的深层次思考，并使之牢固掌握图形创意的理论知识和设计方法。

　　本书共分五章，其中对图形的历史发展、图形语言的心理特征、图形创意思维的培养与训练、图形的创意表现方法、图形的组织方法和图形创意在设计中的应用等做了详细的阐述。相信本书会对艺术设计的教学给予更大的帮助，使学生能在较短的时间内全面提高图形设计的创作水平，同时提高学生的从业素质。

　　本书深入剖析图形设计的精彩案例，包括设计作品的独到创意、设计方法及表现手段。书中配有许多国内外优秀的图片，收录了大量的课堂作业，插入了包装设计、招贴设计、标识设计、户外广告图形设计等很多实际案例，对书中出现的图形创意作品一案一析，文图新颖、通俗易懂、精彩纷呈。

　　本书由天津工业大学肖英隽老师编写并负责全书统稿。

　　在编写过程中由于个人专业水平的局限，书中难免存在疏漏之处，敬请专家和广大读者指正并提出宝贵意见。

<div style="text-align:right">编　者</div>

作者简介

肖英隽，副教授，现任职于天津工业大学艺术与服装学院。

1988年毕业于天津美术学院，获得学士学位；2010年获得天津工业大学硕士学位。天津美术家协会会员，天津西青区美术家协会理事，民盟盟员，天津工业大学书画协会常务会长，乾莊书画院院长。

主编《平面构成》(中国纺织出版社出版)，高等教育艺术设计专业"十一五"部委级教材；主编《装饰画设计》(人民美术出版社出版)，高等教育艺术设计专业"十二五"规划教材；主编《POP广告创意与设计》(清华大学出版社出版)，高等教育艺术设计专业规划教材；主编《包装设计》(建筑工业出版社出版)，高等教育艺术设计专业规划教材。此外还参编了多部教材的编写，陆续在重点专业报刊发表多篇论文。承担课改《促销广告设计课程的改革与实践》等多项科研项目。

在多年的教学中，曾多次参赛获奖并组织学生参赛获奖，主要奖项如下。

(1) 指导学生参加教育部高教司举办的2005年"全国大学生广告艺术大赛"，获平面类一等奖。

(2) 获得2005年"全国大学生广告艺术大赛"优秀教师指导奖。

(3) 指导学生参加教育部高教司举办的2005年"全国大学生广告艺术大赛"，获华北地区平面类二等奖。

(4) 指导学生参加2007年"学院奖"大赛，作品《痛》获平面类银奖。

(5) 个人参加中国汽车协会举办的2004年"全国汽车造型大赛"，获优秀奖。

(6) 个人参加2010年天津设计艺术优秀作品展，获优秀奖。

Contents 目录

第一章　图形的语言 1
　第一节　图形的起源与演变 3
　　一、认识图形 3
　　二、图形的历史演变 4
　　三、图形传播的意义 8
　第二节　图形语言的规律 11
　第三节　现代图形语言特征 15
　实训课堂 19
　思考题 22

第二章　图形的创意思维 23
　第一节　创意思维 25
　　一、创意思维的过程 25
　　二、创意图形的思维方式 27
　　三、创意构思的特点 30
　第二节　图形创意思维训练 34
　　一、点、线、面是绘画、设计的
　　　　基本元素 34
　　二、图形的联想思维训练 37
　　三、从基本元素进行联想的训练 39
　第三节　想象与联想的翅膀 42
　实训课堂 47
　思考题 56

第三章　图形的创意表现 57
　第一节　正负形 59
　　一、正负形与图底关系 59
　　二、正负形的作用 62
　　三、正负图形填充 64
　第二节　形的同构 65
　　一、拼置同构 66
　　二、置换同构 71

　　三、异影 76
　第三节　图形的表现风格 81
　　一、直接表现 81
　　二、间接表现 82
　实训课堂 83
　思考题 90

第四章　图形的组织结构 91
　第一节　比喻与象征 93
　　一、比喻 93
　　二、象征 100
　第二节　夸张与强调 105
　　一、夸张的定义 105
　　二、夸张的表现形式 107
　　三、夸张的作用 109
　　四、强调 109
　第三节　拟人与寓意 116
　　一、拟人 116
　　二、寓意 118
　实训课堂 120
　思考题 125

第五章　图形创意的实际应用 127
　第一节　图形创意在平面设计中的应用 129
　　一、图形创意在平面设计中的
　　　　应用——招贴海报 129
　　二、图形创意在平面设计中的
　　　　应用——标识设计 131
　　三、图形创意在平面设计中的
　　　　应用——DM单 132
　　四、图形创意在平面设计中的
　　　　应用——报纸、杂志 133

第二节 图形创意在包装和三维领域中的拓展 134
 一、图形创意在包装设计中的体现 ... 134
 二、图形创意在三维空间中的扩展 ... 138
第三节 图形创意的综合运用 141

实训课堂 .. 143
思考题 .. 149

参考文献 150

第一章

图形的语言

学习要点及目标

- 认识图形语言,研究图形语言的历史、现状与未来趋势。
- 强调图形语言研究,突破传统语言的偏见和情感艺术符号观念的局限。
- 开展更为深入的图形语言关系研究,开展图形语言研究的基本思路与设想。

核心概念

图形语言,符号,观念,语义,视觉。

随着人类文明的发展,图形创意设计已经普及到包装设计、标识设计、招贴设计、封面设计和广告设计等领域。由于传播媒体的日益丰富,图形创意的应用范围也日新月异。图形已经成为设计领域不可替代的一种传达方式。因此,了解图形的起源、形成和发展对我们更好地学习和应用设计图形语言有很大的帮助。下面让我们一起从历史的角度了解和认识一下图形语言的形成。

引导案例

拉斯科洞窟壁画

法国的拉斯科洞窟壁画被誉为"史前的卢浮宫"。拉斯科洞窟中的壁画是人类美术史上最早的绘画记录,距今已有15 000年历史。它由一条长长的、宽窄不等的通道组成,里面装饰着大约1500个岩刻和600幅绘画,有红、黄、棕和黑等多种颜色,其中以外形不规则的圆厅最为壮观。厅顶画有65头大型动物形象(马匹、红鹿、5米多长的巨大野牛等图形)及一些意义不明的圆点和几何图形。壁画忠实地记录了世界各个文明发源地的政治、经济、宗教、哲学、文化的总体面貌和变化,壁画伴随着人类灿烂的文明历程,留下了人类祖先智慧的印证。

在拉斯科洞窟里画着早期人类狩猎的场景,仿佛在给我们讲一个故事:一头野牛正冲向一个戴着鸟冠的人,戴着鸟冠的人附近有一只鸟站立在枝头,野牛身上已被一支矛刺穿,腹下流出大量的肠子,但还在拼命地挣扎,向戴着鸟冠的人冲去,如图1-1所示。图中戴着鸟冠的变形的人可能已死去,它让人们的思绪一下子飞跃到那个为生存而挣扎的时代。其图形简练、生动,可以称得上是一首壮美的史诗,也胜过一篇华美的叙述文,这就是图形的魅力。

图形的语言 第一章

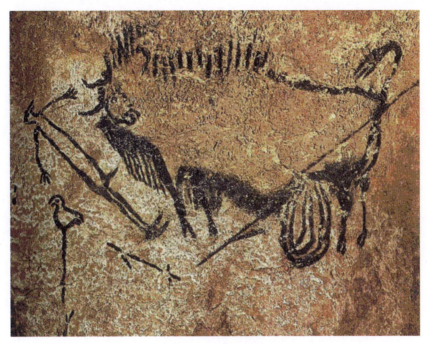

图1-1 死人与野兽

第一节 图形的起源与演变

在人类远古文明的初期就已经开始以图形作为人类信息交流的语言,从早期的结绳记事、岩石壁画到新石器时期的彩陶纹样,人类祖先都是利用图形与符号记录当时的生活状态,并利用图形进行彼此之间的联络与沟通。

一、认识图形

图形一般是通过绘、写、刻、印等手段产生的图画记号,是在特定思想意识支配下对某一个或多个设计元素整合的一种有意识的刻画和表达形式。这种图形既有对原生态的美学意义上的提高与升华,也有富含深刻意义的哲理。图形作为一种非文字语言视觉符号,有别于词语、文字及纯绘画。

图形与绘画既有亲缘关系,又有本质的差异。图形和绘画的视觉形式虽然都是由形象、线条和色彩构成,但是二者有着本质的区别。从形式上看,图形是以归纳简练的线条和符号反映事物各类特征和内涵规律,不强调审美功能。图形更强调视觉语言作用和象征意义,它注重的是信息传递的过程和最终的作用,肩负着信息投射与交流的重任;而绘画强调艺术的唯美法则,作品本身是表现画家个人的世界观、价值观、个人情感和独有的思维,强调个人的主观意愿,追求独特的审美价值。再者,两者有创作理念和表现方法的差异(即造型的意义),绘画趋于具象,图形则偏于抽象;绘画注重审美价值,图形注重实用价值,如图1-2所示。

图1-2 图形符号

点评：图形符号具有简单明了的优势，如果配以精练的文字说明会更为生动。

在图形设计中，意义是一个很重要的部分。意义是认识主体用自己的大脑去认识对象，得到反映主体认识和对象认识的形态，然后用独特的符号所表达的东西。优秀而经典的图形设计都充满了智慧和哲理，它所传达的意义远远超越了外形带给人们的视觉上的新奇。

二、图形的历史演变

图形的发展与人类社会的历史发展密不可分。早在原始社会，人类就开始选择用图画的手段，记录自己的思想、活动、事件，表达自己的情感，进行相互的沟通和交流。视觉形象作为人类语言表现的重要媒介，传达着人与人之间的交流信息。绘画图形的目的并非出于对美的追求，更多的是起到传情达意的作用，也就是早期沟通交流的媒介。人们将所见到的客观形象(如牛、羊、马、大象和各种野兽)画出来，作为一定的概念符号，进行人与人之间的语言交流，如图1-3～图1-7所示。

其实，在人类社会的言语期与文字期之间还存在着一个图形期。例如，位于西班牙北部阿尔塔米拉洞窟壁画(如图1-8所示)和法国南部拉斯科洞穴艺术，洞穴中的图形记载了人们当时狩猎和与自然搏斗的场景。为了在生产劳动和社会活动中进行交流沟通，当时人们设计了许多图画标记，以图形符号的方式表达思想，如图1-9所示。

图形的语言　第一章

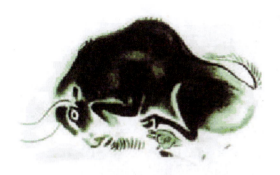

图1-3　野牛图

图1-4　半坡坛鱼纹人面像

点评：距今大约3万年前的旧石器时代奥瑞纳文化时期，西班牙阿尔塔米拉洞窟中"受伤的野牛"充满活力和运动感，堪称人类旧石器时代精美绝伦的艺术遗产。新石器时期，距今5000～6000年的仰韶文化中，西安半坡坛鱼纹人面像是原始人类比较典型的神话符号，传递着人是从鱼而来的巫术含义，图形采用鱼与人相结合的几何变形手法。这种原始符号的图形语言就是现代图形设计的雏形，它揭示了人类早期的原始形象思维与联想的丰富性。

图1-5　彩陶的原始装饰特色

图1-6　马家窑彩陶舞蹈纹样

点评：彩陶上的图形纹样丰富多彩，有人物变形、鱼纹、鸟纹和兽面等多种逼真的形态，唯美生动。

图1-7　青铜器上的装饰

点评：远古时期，人类的象形记事性原始图画就已经融入了对美的追求。商周时期，青铜器上的动植物和人物造型精美，足以表明人类审美意识的觉醒。这一时期的图画式符号是图形的原始形式，也是文字的雏形。人们也是从那时起开始使用图形来传达信息，表达愿望和理想。我们看到的水的彩陶文就是人们对壮观黄河水的一种表现，同时原始时期的壁画也为图形的发展、演变提供了土壤。

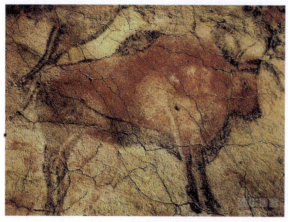
(a) 野牛

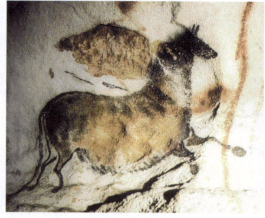
(b) 马

图1-8 阿尔塔米拉洞窟壁画

点评： 阿尔塔米拉洞窟的石窟壁上画有野牛、驯鹿、马等动物，形态生动、技法简练。说明当时人类已经开始使用色彩鲜明的矿物颜料作画，并能够准确地表现出动物的不同特征。

图1-9 洞穴岩画图形和符号

点评： 图1-9中的符号可能是原始的用于记事的说明文，也可能暗示了当时的某种艺术观念。这些原始的图形和符号已经带有明显的语言特征。

社会的进步使得图形的用途不断丰富起来，也促使了文字的产生。早期的文字雏形都是图形化的，无论是两河流域苏美尔人的"楔形文字"，还是我国殷商时期的甲骨文，都属于象形文字。东西方的文字都起源于自然景物的启示，通过单纯、简洁的象征性图形使之连接起来，创建出用于沟通和交流的图形化文字。

我国早在新石器时代的一些陶器上就出现了类似文字的图形，如日、月、水、雨、木、

犬等，这些文字与其代表的物象非常相似，这是原始图形转向文字的一次质的飞跃。之后，文字经过多次概括、提炼逐渐成熟完善。为表现更广泛、更抽象的含义，人们开始采用表音、表意等其他手法来创造更丰富的文字，形成了自己独立的文化体系，如图1-10所示。

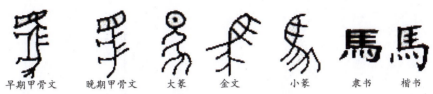

图1-10 汉字中"马"字的演变

点评：汉字中的"马"是典型的代表。汉字的出现是由复杂图形开始，不同时期的文字发明造就了不同的"马"字。"马"由多笔画的复杂图案开始逐渐演变成单个的繁体"馬"字，最后出现如今的汉字——马。汉字的演变从另一方面也说明了中华民族的不断进步和国家的统一繁荣。汉字从繁到简、从难到易，很好地体现了图形的演变过程。

随着社会的不断发展，图形的发展空间也更加广阔了，各种标识、标记、符号和图样的产生，丰富了图形的内容。在我国民间还出现了多种多样、形式丰富的吉祥图形，如双喜、四喜、连年有余、五福捧寿等，图形真正实现了表述情感、传播信息的作用，如图1-11所示。

(a) 剪纸"连年有余"

(b) 剪纸"龙凤呈祥"

图1-11 吉祥图形

点评：中国的"连年有余"是取字音而成，绘画莲花和鲇鱼，象征连年有余。中国的龙凤图案一般被用于象征男女美好的婚姻，具有一定的寓意。

图形设计发展到20世纪中期已经是百花齐放的盛况。20世纪初艺术运动强调装饰风格，在图形设计中常见具有装饰性的具象造型，而现代的抽象主义者把视觉元素基本化、单纯化，把单纯的抽象元素融入秩序化的排列之中。这时世界各国涌现出许多杰出的图形设计大师，如伊顿、蒙德里安、福田繁雄、冈特·兰堡等，他们的作品充满了智慧，促进了视觉语言的多元化发展。现代立体派绘画大师毕加索创作的作品——变形牛，就带有现代图形的特征和内涵，如图1-12所示。

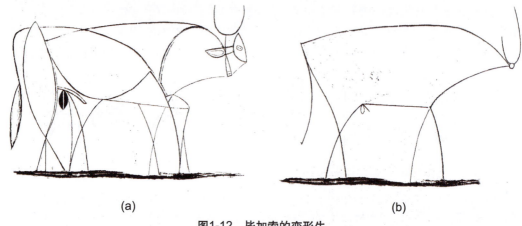

(a) (b)

图1-12 毕加索的变形牛

点评：图1-12(a)所示牛的变形，已经相当概括，几个大的几何干净利落地组成了牛的结构。

图1-12(b)看上去就像一副牛的骨架，牛外在的皮毛、血肉全都没有了，只剩几根具有牛的神韵的线，精练到了不能再多一笔、不能再少一笔的地步。

图形语言作为一种有效的形式，与传统的图案有着价值与功能上的不同。传统图案大多有固定的形式和装饰功能，而现代图形设计的主要任务是信息传导，特别强调其原创性，崇尚个性化，是借鉴传统艺术并使之与现代艺术相互交融、影响、碰撞，而获取新奇的、有寓意的图形创意，形成强有力的视觉冲击力。

三、图形传播的意义

图形语言被称为世界语言，具有顽强的生命力。在招贴设计中图形占有主导地位，一幅好的图形设计可以使其主题更丰满突出，形成独特的价值。图形的引申意义是通过设计者以思维具体化、视觉化、符号化的形式展现给观众，好的图形创意永远传达着设计的灵魂，是设计者钻研的课题，如图1-13所示。

点评：用一形多义的同构形式，来寻求比文字更直接、更有效的传达方式，充分发挥图形的新颖性及易记、易识的符号性，展示其意义与价值。图形的意义应当层层递进，处处相连，形神连贯。

图1-13 同构图形

我们可以超越语言的障碍，通过创意图形来传达语意，感受到不同文化、不同观念、不同民族的图形语言魅力。例如，太极图形，即对称结构，象征着宇宙有阴阳、黑白之分，你中有我、我中有你，万变不离其宗。太极生两仪，两仪生四象，四象生八卦，以至于无穷。太极图是对称与平衡的图形，蕴含着深奥的哲理。西方的十字架是一种通天入地、纵横宇宙的延伸，十字架也蕴含着西方的哲学，如图1-14和图1-15所示。

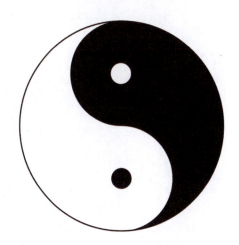
图1-14　中国的太极图

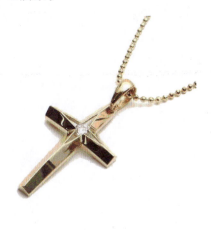
图1-15　西方的十字架

点评：中国的"太极图"和西方的"十字架"是流传至今的典范图形。太极图黑白两色代表阴阳两极、天地两部；白中黑点表示阳中有阴，黑中白点表示阴中有阳。太极图是研究周易学原理的一张重要的图像，有一种万变不离其宗的图形寓意。十字架是西方远古就存在的符号，代表了太阳。另外，它也象征了生命之树，是一种生殖符号，竖条代表男性，横条代表女性。这两种图形都表达了一种通透的图形寓意。

图形设计思维的内涵很丰富，有历史的、宗教的、生理的、审美的，涵盖了多种象征意义，散发出绮丽的非语言所能代替的信息。图形语言延伸意义的深浅取决于图形设计者所意欲凸显的对象和观察的视角，图形创意就是要表达设计者赋予图形的象征意义和寓意。

现代社会图形日益成为交流媒介中不可缺少的手段，其鲜明的视觉特点又是语言文字所不能代替或达到的。图形超越地域、风俗、文字、时间和空间的限制，适用范围广，使人们喜闻乐见、易于接受。图形的传播意义还有以下几点。

1．直接明确

语言文字是较抽象的，要配合想象；而图形明确、具体，一览无遗。如果用语言文字和图形作比较，语言文字比较理性；而图形非常直观，通过眼睛直接进入大脑进行判断，无须分析转换，比较感性。我们在"读"懂一篇文字和"看"懂一幅图形之间的感受过程是明显不同的。例如，《红楼梦》中描写的林妹妹有明显的性格，林妹妹究竟是什么样子的？每个人都有自己的想象，但是当林妹妹以绘画和图形出现在画面上的时候，画家心目中林妹妹的样子一目了然。可见图形在传播信息中占有直接有力的优势，如图1-16所示。

2．准确生动

图形传递信息直接有力，图形可以像一面镜子一样将信息生动、准确地投射出来，可以

引起联想，但不用过多解释，人们会在短时间内，毫不费力地判断、接收信息。语言文字用来传情达意，要传递准确信息，就需要把问题归类分析，从框架到内容，不同的人对同样的语言文字信息的理解存在差异，所以图形略显优势。优质的图形创意可准确感人，传达和留下直观的印象，使人回味无穷，有种意犹未尽之感，如图1-17所示。

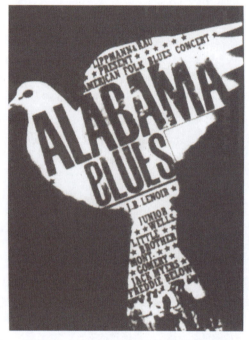

图1-16 "战争与和平"题材的公益海报

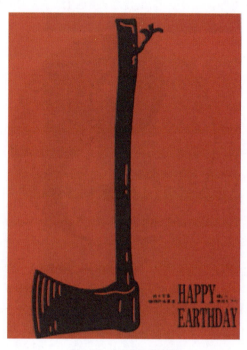

图1-17 环保公益海报

点评：看到图1-16和平鸽的图形，我们立刻就会想起"战争与和平"的主题，不用过多地说明，这就是图形的魅力。

图1-17招贴中一把斧子和斧子的木把上面长出的小叶让人心痛，加上警示的红色背景，不用过多的语言，便把砍伐森林的恶果展示出来，洗练而深刻。

3．易识别和记忆

人类总是依赖观察物象来理解事物，从感性到理性，由表及里，由外而内。图形以它独特的优势提供给人们最直观的形象，因此人们可以从观察图形到引起联想，然后深入认识事物的本质，既易于理解又方便记忆。图形补充了文字在沟通交流上的不足和缺憾，如果与文字相配合更能起到说明问题的作用，如图1-18所示。

4．超越语言障碍

语言文字具有民族性、地域性，各民族都有自己独特的语言，这也给不同国家或民族之间的交流带来了不便。而图形打破了这种局限性，它可以超越国家、民族间的语言障碍，将自己的意图用图形表达和交流传播。当然图形也具有一定的民族性，比如，中国的寿桃象征长寿；牡丹象征富贵；西方的十字架既象征拯救，也象征死亡；炮弹象征战争等，都有着更为深邃的思想和丰富的内涵，但是因为构成图形的视觉元素大都源于人们的生活或生存环

境，而人类的生活和生存环境有相似性和普遍性，所以以图形来表达的意象是容易沟通和理解的。图形的象征意义呈现多元化，这正是设计师在图形创作中孜孜以求的。这种表达效果不仅取决于设计者的技术手段和审美品位，更取决于设计者的生长环境、知识广度和深度。它折射出设计者思想和智慧的光芒，如图1-19所示。

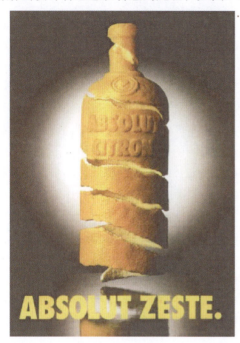

图1-18　商业招贴

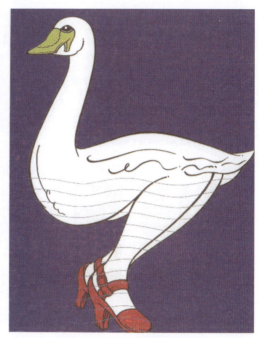

图1-19　歌舞剧招贴

点评：图1-18酒瓶的外形已经告诉我们，它是纯粮酿造，亲切感油然而生，使人们一下子就记住了这个品牌。

图1-19天鹅与舞鞋的巧妙结合让人们一下子就想起了天鹅湖，那只翩翩起舞、轻盈而灵动的小天鹅，虽然没有文字说明，却使人一目了然，领会到这是一张歌舞剧的招贴。

在设计图形时，我们需要了解历史文化，更需要从历史中走出来，创造新的时代文化。早在新石器时代，图形已经不仅作为一种装饰出现，而且含有一定的图腾崇拜的意义。

第二节　图形语言的规律

图形是设计师向人们表达自己的创意和思想的语言表达方式。图形语言包括形象、色彩以及形与形、形与色的组合关系。设计中的图形语言主要用于传达信息，把设计者想要表达的思想、意象和相关信息通过视觉形态使受众心领神会。设计者运用图形语言的编排、嫁接，编织出富有新意的图形语句，这种组合看似随意，其实是有一定规律可循的。

图形作为交流与沟通的一种语言形式，所传达的不仅仅是一种视觉形象，同时也传达了

一种信息思想、一种思维观念。它涵盖了对传统文化的思考、对时尚的追求，反映的是当代文化的特点。因为民族、文化、心理习惯的不同，图形语言也会产生意义上的差别。

1．民族传统文化方面对图形语言的影响

文化是人类社会历史实践过程中所创造的物质文明与精神文明的总和。语言也是因为有其文化的渊源才能出奇制胜。设计者总是力求将一定的思想用图形的方式表达出来，而好的思想都源于好的思想文化底蕴，图形语言只有在文化的衬托下才显得惊艳、丰富、准确、生动。

从大的角度来看，世界文化的多样性，也使得图形异彩纷呈，这就要求我们在理解不同文化背景下的图形时，应尽量结合不同的文化背景，力求把握不同的风俗文化，使图形语言更准确地表达出来。从地域的差别来讲，传统文化丰富而久远，由于历史、地域、宗教、文化、经济、习俗和环境等因素的差异而形成千姿百态的图形设计，这是设计取之不尽、用之不竭的宝贵财富。例如，中国独特的文化艺术在经过漫长的历史凝练后，逐步形成具有东方文化内涵的图形、图腾和几何符号等，这些传统符号具有传统象征内涵和比喻意义，带有民族特点的图形和符号在经历了岁月的洗练后都渗透出浓厚的历史凝重感，拥有强大的生命力。我们可以用今天的设计语言诠释与重现这种美感，因此在当代，这些符号仍有着积极的实用意义。传统文化的影响还是潜移默化地存在于人们的观念之中。传统文化对艺术与科技的发展产生了非常深刻的影响，并且通过艺术与科技，直接或间接地对现代设计产生巨大的影响。人们在现实生活中常常使某一象征固定下来，被象征物往往是某种观念或某种事物，如用"心"形象征爱，用鸳鸯象征爱情，用太极图象征中国的哲学等。

2．图形语言创意中的多面性

图形语言创意中的多面性是指图形设计同时具有图形造型设计、图形内涵设计和文化元素等，它所代表的是更深一层的寓意。图形有别于文字的一对一清晰直白式的表述，在表意上具有复杂性，在创意图形中往往能同时表述多种语言文字的含义，能准确地传递信息，图形设计既要求造型美，又要具有内在美。现代图形设计正是利用了图形语言的多面性，使设计具有更强的艺术魅力。现代艺术设计以形的感染力来引导他人。形被视为有语义的，它与语言的功能相似，甚至超过语言的意义。而这些形的语言来自于人类长期传承的文化心理与经验心理，是人们按照自己的所思、所知、所想、所需去推断和感知到的形语，如图1-20～图1-22所示。

图1-20　丝巾的标识设计(作者：周英哲)

点评：图1-20所示的这个学生设计的标识主要利用了字母的变形组合，其中采用的色彩让人一眼就看出蕴含的女性的特征，同时，优雅的流线使我们感到丝绸的顺滑，典雅新颖。

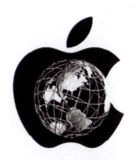

咬一口，你会发现世界更精彩。

图1-21　苹果商业招贴

点评：图1-21所示的"咬一口，你会发现世界更精彩"，由表及里，由此及彼，生动的图形加上这一句广告语，使我们对图形的寓意一目了然，其他的话就不用多说了，一图多义起到了以一抵十的作用。

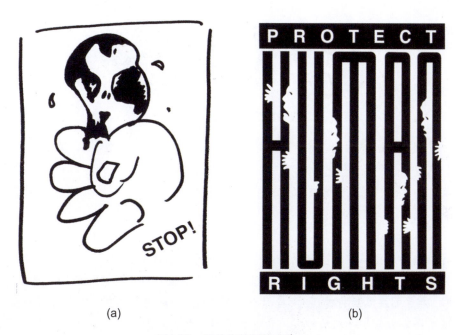

(a)　　　　　　　　　　　　　　(b)

图1-22　国外公益招贴广告

点评：这是两则关于人权的公益广告，简洁的图形配上简短的文字，使得画面寓意更有力度，主题也更清晰。

3．图形语言的设计性

人们对于事物的感知是通过分析、综合、抽象和概括产生的，其思维过程形成了人们对于外界事物的心理反应。图形作为一种语言，有自己独特的语言特点，设计者要掌握、熟知这些语言特点和一般心理规律，以自己的方式解释信息、传递信息和强化信息。比如，图形语言与传统文化结合的设计不仅是单纯的设计，更是在图形语言设计中对传统文化的一种诠

释。要准确地利用含有传统文化的图形语言表达意象,就要找到它们之间的融合点。运用图形语言传达特有的文化内涵是每个设计师的追求,如图1-23所示。

图1-23 图形设计

点评:一组活泼的图形设计给人带来了不同的心理感知、艺术想象和创造活力,简洁的图形完美地展示了要表达的信息。

人类对图形的认识离不开生活的经验,人的眼睛并不只是摄像机,还是生理和心理的感受器。当你看到一个带尖的图形,会立刻想起扎手的经历,由此联想到危险;当你看到一个断开的图形,会立刻在心里将其还原;当你看见黑色时,会联想到黑夜,使人感到莫名的恐惧。我们不妨借用一句古话:一朝被蛇咬,十年怕井绳。蛇与绳两个毫不相干的事物,因为形似而让人产生联想,从而带来心理变化。

【设计案例1-1】 Christian Jackson的设计

图1-24所示的是Christian Jackson设计的一组带有简约风格的海报,每一张海报都只运用几种简单的色彩、一种简单的图形来表现一个童话故事。色彩上大量运用米色、咖啡色、绿色,给人一种复古怀旧感,却又保留一种童真感。这些海报运用恰到好处的"减法",以最简单又一针见血的创意来呈现故事的原貌。比如说一个咬了一口的苹果会让人想到白雪公主,一根长辫子就会让人想到长发姑娘,这些艺术创作会把你带回阅读这些故事时的心情,让人不由自主地会心一笑。这些作品不仅适合儿童欣赏,大人看的时候也会觉得意味深长。

图形的语言 第一章

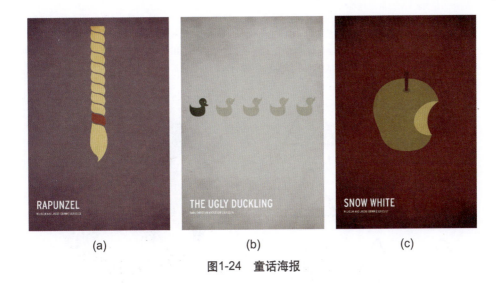

(a) (b) (c)

图1-24 童话海报

第三节 现代图形语言特征

在当今这个日趋形语化的时代，形的语言已成为信息传播的主要载体。我们的任务是帮助学生找到对形的感觉，拓展视野并展开联想的翅膀，利用形语使视知觉与创造性思维跨越语言的阻碍，飞翔在更广阔浪漫的艺术空间里。

图形设计也受到立体派、未来派、达达派、超现实主义、至上主义、抽象主义、构成主义、风格主义等艺术流派的深刻影响，设计师们把这些流派的思想和方法融入设计中。于是，我们看到了由不同视点观察到的物象多面的丰富的视觉形象，各类形象互相区别、互相结合，交错纷杂，共同形成现代的图形语言，如图1-25所示。

图1-25 简洁现代的标志图形设计

点评：简单明了是现代风格的体现，图形和文字都力求呈点、线、面的图形化。图中有意，意中带图，图文并茂，生动感人。

15

图形语言是最易识别和记忆的信息载体。图形的表现形式尤为重要，图形必须简单明了、形象鲜明地让人们一目了然。图形所包含的点、线、面等元素能传达一定的感情内容，比如，黄色代表警告、骷髅代表剧毒、图形上加横杠表示禁止等，如图1-26和图1-27所示。

图1-26　日常图标

图1-27　禁止吸烟标识

图形语言是能超越国家和民族之间语言障碍的世界通用语言。举个例子，安全逃生门大家都很熟悉，如图1-28所示，途中一人走下楼梯，且图形的颜色为绿色，意为逃生门，没有任何语言注解，意思也很明显；而在图1-29中同样为安全出口标识，但是恐怕只有中国人和少数精通汉语的外国人才能看明白。

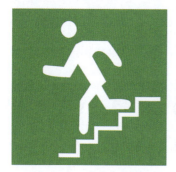

图1-28　安全出口图形　　　　图1-29　安全出口中文标识

点评：一眼就能感知文字与图形所产生的不同效果。在一些大的国际场合，应用指示图形显得更加重要。

图形语言是最需要具有准确性的信息投射形式。图形中所表现的内容必须准确无误地抓住重点及事物特点。艺术设计的图形语言是形象化的艺术创造性活动，是利用图形要素构成的一种特殊的语言方式，强调情感的感染力和个性化的展示，将感性上升为理性的认识高度，使之成为抽象化、概念化的符号，以丰富深刻的内涵来进行人类情感和精神的交流，如图1-30所示。

图形语言是最具感染力和精神渗透力的信息传递形式，图形多由点、线、面、色彩、符号组成，比如，线条的粗细与弯曲等能让人感受到坚韧、温柔、粗糙等，而不同的颜色也能让人产生不同的感情。图形是在平面构成要素中形成广告性格及提高视觉注意力的重要素材，其中以具象、意象、抽象等图形要素作为表现手段，通过图形设计来传达设计者独特的审美视角、内在丰富的情感世界和精神追求，如图1-31～图1-35所示。

图形的语言　第一章

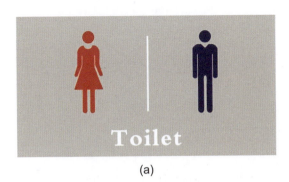

(a)　　　　　　　　　　　　　(b)

图1-30　公共场所的标识

点评：图形抓住了男女的特点，女人的裙子和高跟鞋，男人的西装和烟斗，男女的图形设计使人一目了然，因为穿裙子一般是女性特点，而相较男性而言，女性显得柔美，红色更适合女性，所以穿红色裙子的女性形象相当鲜明，所传达的信息准确无误。

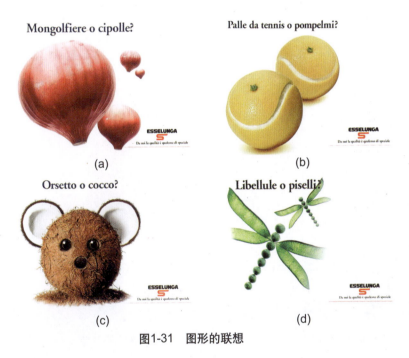

点评：利用水果、蔬菜的形状和色彩加以拟人化的艺术处理，带给人们美好的联想。洋葱和降落伞，橘子和笑脸，椰子和小熊，豆角和蜻蜓，经过拼接的图形形成浪漫有趣的效果。

图1-31　图形的联想

图形语言是形象化的艺术创造活动，是建立在形象要素基础上的语言构成方式，是将自然形象进行概括、提炼，使其上升到理性的认识高度，成为抽象化、概念化的符号，以逻辑秩序的编制来进行人类感情的交流。

17

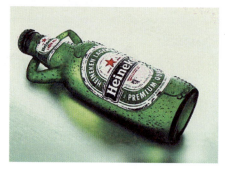 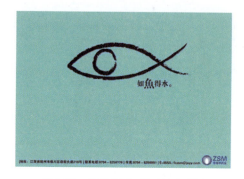

图1-32　啤酒广告　　　　　　　　　图1-33　如鱼得水 (作者：丁洁)

点评：图1-32中简单的素材加以夸张的制作，使得一个原本躺倒的冰冷的啤酒瓶变得惬意慵懒起来。安逸的环境下，挪动着啤酒肚，舒服地躺倒在沙发上轻松自在地喝啤酒的情景，不仅仅是对男性生活的写照，也是对啤酒文化的写照。画面的主体是一个不规则的圆柱酒瓶，它不似正方体那么正经，也不像球体那么圆滑。喝啤酒，是轻松的、快乐的，有一点小盲目，有一点小疯狂，而当啤酒喝完，便可以伸伸懒腰睡觉。喝啤酒，永远都是惬意的。

图1-33将眼睛的外形和鱼的外形很好地融合在一起，凸显"珍视明"滴眼液滋润双眼、缓解眼部疲劳的功效。用鱼和水相互依存的关系来诠释珍视明与眼睛之间的亲密联系，表现出"珍视明"对消费者的关爱文化，简单白描、适度修饰，一只鱼状眼睛便透着灵气跃然于纸上。广告语的运用，暗示着眼睛与"珍视明"滴眼液唇齿相依的关系，使人回味无穷。

图1-34　1992年第二届联合国环境与发展大会招贴　　图1-35　汶川地震公益广告
　　　　（作者：福田繁雄）

点评：图1-34所示作品就是典型的创意图形展现。环境图标的粗黑线成为整个招贴的视觉中心点，而且放在图形人物的头部，寓意着环境保护是我们的头等大事，分量感极重。通过线描的方式画出几个双手抱胸的姿势，双双相扣，说明环境发展需要各个国家合作，联合起来改善环境。背景用蓝色打底，如同地球上海洋面积占70%，寓意全球范围内的人们携手合作。这样的招贴用简洁的图形把联合国环境大会通过视觉的方式诠释给受众，无论是哪个国家的人，即使没有文字的描述，最核心的语言也能到达受众的大脑，且产生持久的记忆。这就是图形创意的魅力，它总是能最直观、最有效地帮助我们传播信息。

图1-35所示招贴是在汶川地震时呼吁人们万众一心帮助灾区人民的公益海报，运用好多手牵手的图形组合成心形，寓意不言而喻，传达出了"众志成城，万众一心"的含义。

这样的图形招贴往往能引起人们的注意，并激发阅读兴趣，图形给人的视觉印象要优于文字，往往能起到良好的传播效果。

1. 通过图形语言传达语义。
2. 能够用图形串联相关的事物。

经验提示：通过形似的越界思维，使画面上的"A"字母承担不同意义的属性，并转换为与各种事物相关的角色，使之有一定的串联关系。

练习要求：如图1-36所示，通过一系列的情节变化，创造出形似却意不同的相关图形，使"A"隐藏在不同的图形中。

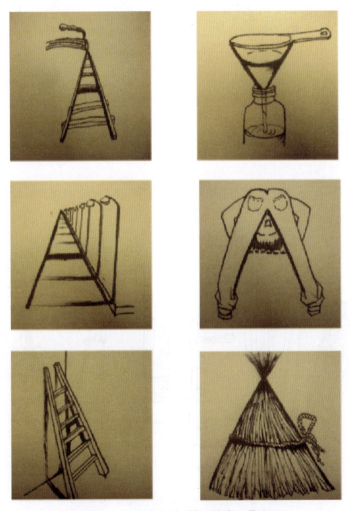

图1-36 "A"字母的联想（作者：薛宇飞）

生活中隐藏在"A"字母中的形比比皆是，如漏斗、梯子、路灯、草垛、铁轨等，只要我们细心观察就会有新意，如图1-37所示。

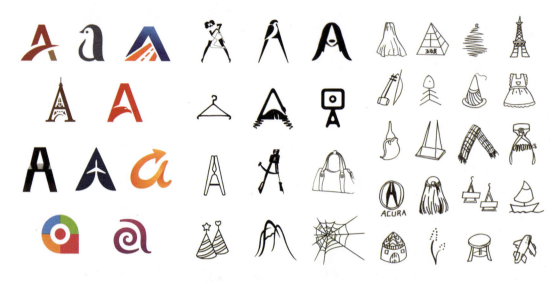

图1-37 形似"A"字母的物象

点评：A是一个正三角形，有一种升腾、向上、积极、乐观的寓意。生活中，我们会遇到很多这样的形状，从大到小，从宏观到微观，都会使我们在联想中找到共通性。

优秀作品点评

在课堂练习中，很多学生通过相似联想来启发灵感，形成有趣的创意图形，如图1-38～图1-42所示。

图1-38 乐器的相似联想（作者：李茹洁）

点评：乐器的形状多种多样，图1-38绘画的乐器在外形上有很多相似之处，类别和外形的相似可以引起人们对音乐的联想，并使之产生联系。

图1-39　X形的联想 (作者：任佳莹)

点评：X形在生活中是很常见的，它可以起到支撑和加固的作用，通过X形我们可以想到防护门、高压线的架子、椅子、吊带裤、封条、鞋带等起着加固作用的线形。

图1-40　光盘的联想(作者：宋俊梅)

点评：这两幅图都巧妙地利用光盘的外形与内圆进行创意。

图1-41　光盘的联想(作者：王锐)

点评：作品利用光盘的基础形状，对圆环做了简单的改变，左侧为一个人推着圆形重物在陡峭的悬崖上艰难地行走，右侧为一个手机用户界面的相机图标，将圆心当作照相机的镜头，使其相互融合。

图1-42 光盘的再创意(作者：徐灵灵)

点评：图(a)是由向日葵引发的创意联想，巧妙地利用光盘的圆心，在花瓣上做好文章。图(b)是用胶卷的形式展示影视艺术，整体是片场镜头开始的形态。

劳特雷克是后期印象派画家，是法国招贴画最具代表性的人物，他的作品也被认为是招贴画成熟的标志。他的油画独具特色，劳特雷克的油画色彩明快，有着类似舞台场景般的描绘。他擅长使用速写式的线描并借用日本版画的表现技巧，在他的招贴画中富有表现力的线条与流畅轻快的色块相交替，富有戏剧性的效果。他注重刻画人物的动态和轮廓线，创造了一种特有的艺术形式，成为现代招贴画的先驱，如图1-43所示。

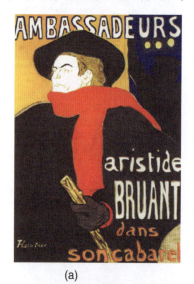

(a) (b)

图1-43 劳特雷克的招贴设计

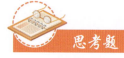

1. 谈谈广告图形语言发展的方向。
2. 图形设计在广告中的语言价值有哪些？

第二章
图形的创意思维

学习要点及目标

- 培养对图形的创意思维。
- 了解并掌握图形的创意表现特点。
- 掌握图形基本元素的语言传递。

核心概念

创意思维，图形，联想，联动，跳跃。

创意思维是人类心理活动的高级阶段。图形的创造性视觉表现，就是创意思维的外化与物化。人类的历史经历了从描绘图形到象形文字的进化，然后再到抽象的现代文字，继而回过头重新审视图形语言。随着经济时代的到来，无孔不入的广告信息已经使人们眼花缭乱、身心麻木，在这种情况下，图形语言的独特魅力开始显现出来。图形创意是在同样的事物中表现不同的看法，从而启迪人们的思维，引导受众从新的角度去发现事物新的空间。在现代设计中，图形语言的广泛应用也宣告了图形时代的又一次到来。

引导案例

月月舒药品的图形创意设计

月月舒品牌是有着超过十年历史的上海老品牌，月月舒旨在为女性提供更健康、更自信、更舒适、更美好的生活。月月舒药品的平面广告——"安逸生活"篇以生动的图形创意很好地展示了企业理念，如图2-1所示。

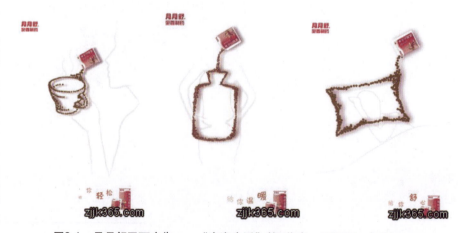

图2-1　月月舒平面广告——"安逸生活"篇（作者：王豆豆、向往）

月月舒平面广告——"安逸生活"篇用平面写实手法完美地阐释了月月舒的创意,并形象地传递了产品的药品属性和功能诉求,月月舒是治疗女性痛经的纯中药颗粒剂药品,需温开水冲泡服用。在冲泡过程中,从温馨的包装倒出的颗粒分别物化为冒着热气的茶杯(盛满了治疗病痛、给人轻松的月月舒,"那个不痛,月月轻松")、温暖的热水袋和舒心的枕头。月月舒平面广告创意新颖独特,画面直观温馨,信息传达准确。

第一节 创意思维

创意思维是指营造意境、创造意念。创意思维是图形设计的灵魂,它多是根据设计者艺术天赋、知识结构和生活的经验培养出的灵感,由灵感出发,把不成熟的闪念发展到成熟的构思,这一过程是不断取舍、不断修改和不断补充的过程。

一、创意思维的过程

创意构思有时表现为灵感的迸发,有时表现为厚积薄发,有时又表现为经过层层深入后的理智把握。从创意的产生来说都要经历一个过程,这一过程可长可短,但基本上都符合认知和创造的基本程序。

1. 收集资料

观察事物,进行绘画写生,尽可能地收集与装饰设计主题相关的多方面的、不同风格的图形资料。

2. 消化启发

在写生、写实和赏析资料作品的同时,把自己对事物的强烈的主观印象,夸张、变形、整理、概括并存留在脑海中。

3. 情绪酝酿

将启迪和感受转化为创意思维,从多个角度进行想象。这是一个痛苦挣扎的阶段,好似临产的孕妇。

4. 迸发灵感

抓住闪动的灵感,驾驭它奔向你想要去的地方。这时你会感觉犹如腾云驾雾,遨游在自由的天堂。

5. 补充提炼

将不成熟的创意进行反复不断的深化完善,使其逐渐成熟。
创意培养过程如图2-2所示。
创意思维的过程有时也可以选择与主体无关的事物来表达另一事物,或者由相同的事物来表达同一事物,这种方法很值得我们借鉴。如图2-3所示为系列服装招贴中的图形创意。

图2-2 创意构思的过程示意图

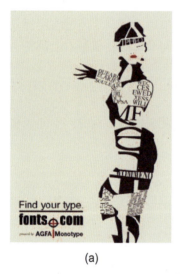 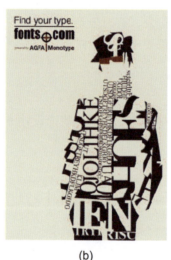 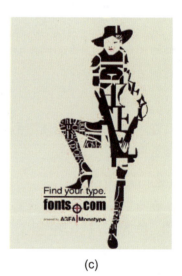

(a) (b) (c)

图2-3 系列服装招贴中的图形创意

点评：这是一系列时尚招贴，以女性服饰为主，构图简洁但不简单，完全由字母的形状和一些简单的形状(剪影)构成。每个画面为一个摆POSE的女人，服装图案由各种英文字母组成，既有规律又有变化，给人一种新奇感，让人眼前一亮，前卫和潮流被淋漓尽致地体现出来。画面又以淡粉为底，淡粉代表女性的美丽，代表女性的优雅和高贵，而字母等全部是黑色，整体统一而不花哨，有一种酷酷的感觉，让受众能轻松地看出这则海报的内涵。

"灵感"这种现象会在潜意识中一闪而过。要抓住它的尾巴，就需要在平时的知识积累中不断充实情感的记忆。在写生和赏析精美作品的基础上，把自己对事物的印象和对真实形象的感受，通过主观的简化取舍，重新编排组织在画面里。

平面设计要以传播信息为原则,以创意思维为先导,以市场为目标,以独特新颖而清晰的艺术表现形式为中心,以独具匠心的视觉形象感染人、吸引人,给人留下深刻的印象,这里的独特、新颖、独具匠心的视觉形象就包括图形元素。图形语言不受地域的限制,它是人类共识的视觉符号,可以不需要声音,甚至可以不需要文字注解,以最直观的方式传达创意的内容,引发读者的思考和共鸣。由灯泡产生的联想,如图2-4所示。

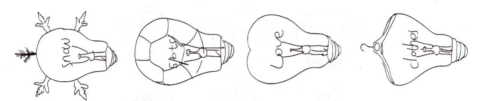

图2-4 创意灯泡 (作者:徐晴晴)

点评:由灯泡进行的联想,依次想到雪花(灯泡发出的光)、足球(灯泡的外形)、心(灯泡给我们带来温暖)和衣架(灯泡的实用功能)。

二、创意图形的思维方式

创意的图形表现是通过对创意中心的深刻思考和系统分析,充分发挥想象思维和创造力,将想象与意念形象化、视觉化。

1. 异中求同

异中求同是在不同的事物中寻找相同的因素,如图2-5和图2-6所示。

图2-5 字母A的相似联想(作者:惠钰涵)

点评:作品是由字母A所进行的联想,都是生活中随处可见的事物,通过对生活的观察,可以将无生命的物象赋予生命的活力,联想可以从内向外地发散,因此我们会联想到很多不相关的事物,用合理的联想组合,得到新的启示。

图2-6 月亮的联想(作者:朱辰子)

点评:该作品是以月亮为原型,由苏轼的《水调歌头》引发的一连串关于圆的联想。诗歌中对明月的向往之情、对人间的眷恋之意以及那浪漫的色彩、潇洒的风格和行云流水一般的语言,给人们以健康的美学享受,图形是由诗歌产生的联想。

2. 同中求异

同中求异是在相同的事物中寻找不同的因素,如图2-7所示。

图2-7 灯泡的联想(作者:徐晴晴)

点评:以灯泡为视觉元素,运用合理的想象、变形创作出不同的形态。第一组通过把灯丝变换成衣、食、住、行四个不同的物体,表达不同的含义,寓意灯泡像能源一样为我们提供生活必需品,也体现了灯光是我们生活中不可或缺的一部分。第二组通过把灯丝转变成钻石,是为了突出强调灯泡的闪亮,转变成火焰,是为了突出灯泡带给我们温暖,转变成太阳和绿叶,是为了突出灯泡的节能环保。

【设计案例2-1】形的联想——钉子

创意说明：自然界是一个超级"食物链"，每一种资源都有它不可取代的地位与作用，任何一个环节出现问题都必然会破坏生态的平衡，所以保护资源人人有责，由与此相关的事物产生的联想非常有趣，如图2-8所示。

图2-8 联想——钉子 (作者：李娟)

从结构上也就是形上入手，会想到圆规、台灯和杯子的底座，以及灯泡的灯芯、指甲油瓶子、马路上的交通路障等。

从材质上入手，设计灵感来源于达利"软化的钟"，一改钉子以往坚韧的形象，使人联想到钉子形状的玻璃器皿、弯曲的豆芽菜、信封里面倒出字体堆成的钉子形状，钉子做的扫把，还有钉子软化后做成的线圈等。

"钉子"作为一种成品，想到了它最原始的形状"三角形"，然后对三角形进一步扩展想到了"冰激凌""火炬"，火的转化来自于"树木"，现在对森林的破坏是相当严重的，进而想到了破坏它的工具"锯子"，森林破坏后只剩下一片片的"木桩"，"鸟儿"自然就无家可归，只能回到人类给它们准备的"笼子"里，笼子的修葺自然少不了"钳子""锤子"和"钉子"，绕了一圈，从钉子出发，最终又回到了钉子，如图2-9所示。

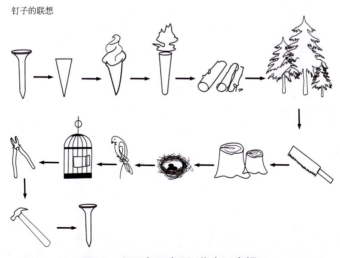

图2-9 钉子与三角形 (作者：李娟)

三、创意构思的特点

在创作时,由给定题目展开联想,得到新颖的构思和富有创意的图形,往往能给观赏者全新的视觉与创意构思等思维上的享受。创意构思具有如下特点。

1. 新视角

创意的魅力在于对同样的事物有不同的看法,从新的角度展示旧的事物,于司空见惯的缝隙中发现新的空间,如图2-10所示。创意必须与众不同,独具卓识。例如,一年之中花开花谢,长叶结果,被凝固在一个画面内;太阳、月亮和星星可以同时挂在天空;牡丹花忽然长出了月季花的叶子。

图2-10 联想(作者:刘娟)

点评:天底下没有不爱美的人,尤其是女人,总是希望自己美美地出现在大众面前。美,除了内在的涵养,还有外在的打扮。女性的包里总是缺少不了镜子的存在,时不时地照照镜子,补补妆容。由一面镜子出发联想到女性,再联想到女性的穿戴用品,都会让女性心跳加快。"人靠衣妆",没有丑女人,只有懒女人,只要用心装饰自己,你就是美的。美是女人一生的追求。

2. 联动性

联动性是将事物与事物之间互为关联或看似不关联的因素并置起来,展开联想的翅膀,使视知觉与创造性思维跨越语言的阻碍,让思绪飞翔在更广阔浪漫的艺术空间里。

联动性是"触类旁通"的创造性思维能力。创意、创作对于文学、音乐和绘画是共通的，只不过文学是通过文字，音乐是通过旋律，舞蹈是通过肢体，绘画是通过形与色的组合来表现的。创意想象以不合逻辑的形象来表达合乎逻辑的寓意，把思想意识中不可见的意象形象化，以可见的生动优美的形象呈现给观众。它呈三种形式表现，如图2-11～图2-13所示。

图 2-11　纵向的"由表及里"式联动　　图 2-12　横向的"以点带面"式联动　　图 2-13　逆向的"由此及彼"式联动

点评：有趣的图形可以使人产生极大的兴趣，并由此感受其中的寓意。图2-11是纵向的"由表及里"式联动，即发现一种现象后，立即向纵深一步延伸，探究其产生的原因；图2-12是横向的"以点带面"式联动，即发现一种现象后，联想到与之相似、相关的事物；图2-13是逆向的"由此及彼"式联动，即看到一种现象后，立即想到它的反面。可以从现象、语言、色彩、图形等方面进行联动，如词语的接龙游戏。

3．发散性

发散性是指在一个问题面前，尽量提出多种设想、多种解决方案，以扩展选择的空间。这种发射的"阳光"，向四面八方扩散，将那些散落的记忆、游荡的印象、生活的经验串联起来，使之交汇、交融、交叉、交错，重新组成一个全新的形象结构，如图2-14和图2-15所示。

图 2-14　文字表达的发散思维训练　　图2-15　图形的发散思维训练

点评：图2-14由"忠诚"这一点出发，我们会走出酸甜苦辣的人生之路，我们会得到迥然不同的人生感悟：世界之大，只要有足够的想象力，一个发射点便可以上天入地、纵横宇宙。

图2-15是以一个三角形为基点进行的丰富联想，依此类推，想得越多，最后的联想就越丰富。

4．跳跃性

从思维的进程来说，思维的跨度较大，具有明显的跳跃性，跳跃性表现为省略思维步骤、加大思维前进的步伐。从事物的一点到另一点产生联想，想象使逻辑链之间出现逻辑缺环，产生心理上的跳跃，从而创造出新奇的作品。从思维的条件来说，它表现为突破：一是"智力交织"，即吸收前人智慧精华，通过巧妙地结合，形成自己的风格；二是"思维统摄能力"，即把对生活的观察、对事物的总体印象与表现手段、绘制材料综合在一起，加以概括整理，形成概念和系统，如图2-16和图2-17所示。

图2-16　椅子与拉链

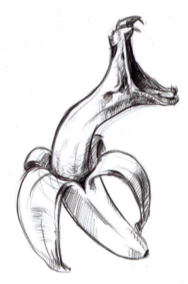

图2-17　香蕉与蛇（作者：杜雨蔓）

点评：图2-16中的椅子可以和拉链共生，两个看似不相干的事物，可以因你的奇思妙想而成为不朽的童话，也许正是因为这样"离谱"，才留住人们好奇的目光。

图2-17中剥开的香蕉部分和蛇的头部作了结合，香蕉和蛇在外形上略微相似，所以结合在了一起。

【设计案例2-2】形与形的联想——关于蘑菇的形与形联想

设计说明：蘑菇这一外形不同于圆、三角形等规则的图像，蘑菇的外形概括地总结为两部分：菌盖和菌柄。由这两部分组成的物体很容易联想到一系列形似蘑菇的物体，这些物体都与蘑菇一样概括地由两部分组成，立体的形似和平面的形似。例如，很容易联想到雨伞、复古式的台灯、仿蘑菇形的垃圾筒、热气球、水母、话筒、图钉等，这些联想都是从立体上看形态与蘑菇非常相似的事物。例如，夏天小孩拿的可爱的卡通扇子、交通前进标识向上的箭头以及铁路标识，这些联想是从平面上看形似蘑菇的事物。无论是从立体上还是平面上看它们都有共同点，都是由大大的盖和相对细细的柄组成的事物，如图2-18～图2-20所示。

图形的创意思维 第二章

(a) (b)

图2-18 《童趣》手绘稿和计算机成稿 (作者：陈雨丝)

点评：由蘑菇想到小时候玩的"超级玛丽"的游戏，因此整幅作品的联想都与童年有关。例如，小时候七彩的彩虹雨伞，梦里魔幻的热气球，天天守在电视机前看的动画片《樱桃小丸子》，床头粉粉的公主台灯，玩具卡拉OK的话筒，幼儿园里彩色的蘑菇垃圾筒。

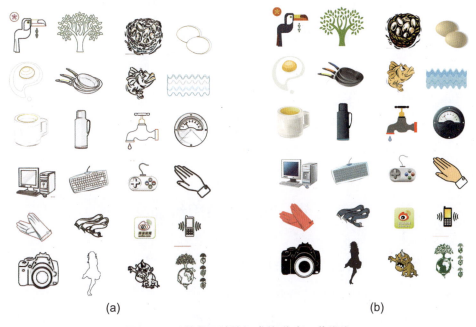

(a) (b)

图2-19 手绘稿及计算机成稿(作者：范维维)

点评：这幅图是运用因果联想，以环保为主题。一切事物在某种程度上都有或多或少的联系，一种事物的结果可以产生另一种事物的开始，一种事物的发展过程可以预示着另一种事物的发展。我们想起原因，就会联想到结果；同样，想到结果也会推导出原因。这幅画的主题是保护大自然、节约用水，这样我们的地球才会更加美好。在此联想中开始是一只鸟，最后是一棵树，预示着只要环保，将会拥有一个"鸟语花香"的美好生态环境。

33

图2-20　换质联想(学生作品)

点评：作品主要以水杯为主体物象，想象成其他不同的材质，瓷杯的质感、骨头的质裂、木材所具有的生命年轮、塑料管道旋转有序地排列、铁链的压迫感和砖瓦墙面的特殊纹理，带给人们不同的心理感受，给人们一种心理束缚的突破。

第二节　图形创意思维训练

一、点、线、面是绘画、设计的基本元素

西方谚语"一粒沙中见天国"，禅语"一花一世界，一叶一菩提"，石涛的"一画(划)论"，都是说基本元素中包含了根本性，犹如一粒种子。现代设计师手下一点一线都是一个生命体，使基本元素具备无限的生命力。寻求创意性的变化，是我们的追求。世间一切均在变，我们只有抓住哪怕微小的一点点变化，用心将它描绘出来，就能创造出有创意的图形。由不同形态的点、线组成的各种图形会给我们带来更多不一样的精彩感受，如图2-21和图2-22所示。

 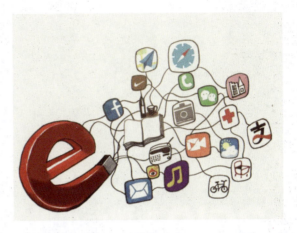

图2-21　网络与现代人的生活(作者：卫智玲)　　　图2-22　网络与现代人的生活(作者：孟彩霞)

点评：图2-21所示作品通过点、线、面的穿插表现了互联网与人们的密切关系，就像藕丝紧密相连。将一边的莲子比作鼠标，另一边的莲子比作计算机，藕丝既是鼠标线，也是网络的世界，通过色彩缤纷的网络，人们在这里徜徉享受，答疑解惑，交友聊天。这样的图形创意，让人在意料之外却又能感同身受地去体会作者想要表达的韵味。

当今社会是一个信息化的社会，在这个信息高速流通的社会中，网络成了一种必不可少的渠道，图2-22中"e"形的磁铁代表着Internet在生活中的各个领域相互交错的关系，它所带来的方便快捷在通信、购物、健康、理财等方面广泛应用，现代生活与"e"密不可分。作品选用点、线、面去表现各元素之间的关系，很好地突出了主题。

我们用点、线、面进行图形创意思维的基本元素训练。以点为例，点是一切图形的基础，点具有单纯、简洁的特点，点是力的中心，具有紧张感及扩张力，发挥着视觉中心的积极作用。画龙点睛就说明了点在构图画面中的提神作用。

(1) 点的形态可以是圆形、方形、三角形以及不规则形等。

(2) 点的颜色可以是黑色、红色、蓝色、绿色等。从点的不同形态和色彩我们联想到什么？红红的如旭日，黄黄的像月亮，橙橙的像橘子，软软的像面饼，硬硬的像足球，甜甜的像笑脸，亮亮的像星星……人们可以通过不同形状、不同颜色的点产生丰富的想象、联想和幻想，从而激发出创作热情。

(3) 点的状态。当画面上只有一个点的时候，我们的眼睛被它所吸引；画面上有两个点时，人的视觉在两者之间游离而形成线；画面上有三个点，则形成了虚形；多个点单向连续排列具有线的感觉，多个点多向排列具有面的趋势。像文章中的一行文字和一段文字，被设计者归纳成了一条线和一个面，使其保持了很好的画面秩序感。

点的连续排列还会引起人的视觉运动，引发人的联想，产生抽象和具象形的感觉。例如，北斗七星，本来七颗并不连接的星由于呈勺形排列而被称为七勺星。点的连续性相对减弱了点的个性和独立性，如图2-23～图2-25所示。

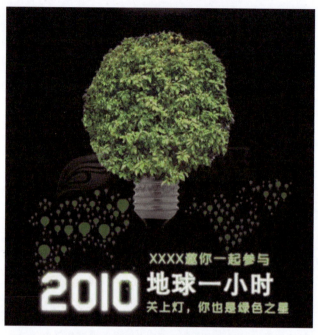

图2-23 地球一小时（公益招贴设计）　　　　　图2-24 木（公益招贴设计）

点评：图2-23这幅海报让人们眼前一亮，许多树叶组成了灯泡的形状，像一棵树一样，在表达形态的同时也突出了环保的含义——低碳生活，让我们从地球一小时开始做起。

图2-24这幅图将叶子和木的笔画进行了同构，让木的两笔与中间分离，就像是叶子离开树干一般，从而呼吁大家保护树木。这也是从点开始出发进行联想，从而形成了这样独特的创意。

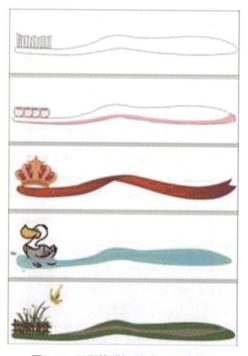

点评：作品以线与面结合的方法来表现寓意，创意来自对生活的观察和热爱，这幅"牙刷的联想"就来自生活的方方面面。首先由牙刷联想到牙齿，于是就有了牙齿和牙刷毛置换的创意图。再由此展开联想，想到了皇冠和丝带、鸭子在水中游泳、蝶恋花等。

图2-25 牙刷的联想（作者：赵艳云）

二、图形的联想思维训练

图形创意的训练方法是教学的重要环节,我们可以启发设计师从多个角度展开思维的翅膀,发现广阔的空间,如图2-26所示。

图2-26　物象联想(作者:吴少康)

点评:现代人被无数的网束缚着,放眼望去生活中到处都是"网",无形的、有形的、别人设置的、自己设置的,将自己团团围住,都快无法呼吸了。看渔网、网球拍、网鞋、蜘蛛网、丝袜、链桥等的网绑住了别人,也绑住了自己。

下面以花的创意思维训练为例,对花进行分析,以此来寻找事物之间的各种共性。可以从以下几个方面对花进行分析。

(1) 花的种类有哪些?

花的种类很多,如郁金香、马蹄莲、芙蓉、月季、牡丹、荷花、海棠花、蔷薇花、百合、水仙花等,如图2-27所示。

图2-27 花的种类

(2) 花的外形有几种？

花的外形分单层的、多层的、圆形、星形、刺状等多种，如图2-28所示。

图2-28 花的外形

(3) 花都有什么色彩？

花的色彩也很多，有红色、黄色、粉色、紫色、白色、橙色等，如图2-29所示。

(4) 与花相关的成语有哪些？

与花相关的成语主要有花言巧语、花团锦簇、花枝招展、花天酒地、花好月圆、花前月下、花红柳绿、花容月貌、花里胡哨、花甲之年、花花绿绿、花花公子、花街柳巷等。

(a)　　　　　　　　　(b)　　　　　　　　　(c)

图2-29　花的色彩

(5) 与花相关的事物有哪些？

提到花，我们会联想到女人、青春、魅力、美丽和春天等。

三、从基本元素进行联想的训练

首先从三角形与圆这两个基本要素进行联想训练，如图2-30和图2-31所示。

图2-30　三角形的联想（作者：李晨菲）　　　图2-31　圆的联想（作者：李晨菲）

点评：图2-30和图2-31两幅作品由三角形和圆形两个基本元素进行联想创意，都是生活中最常见的东西，却能通过它们进行一系列联想，以此刺激我们的大脑神经，带动我们的灵感细胞，从而得到更多、更好的创意。

图形的联想与创意在最初阶段是根据初始形状进行构思，即单纯地依靠感官来推导出近似形状的物体。

联想需要制作者有一定的生活素材积累。这种图形创意的最大优点是能制造第一眼视觉

类比冲击效果，使观赏者直接进入制作者的思维模式，如图2-32和图2-33所示。

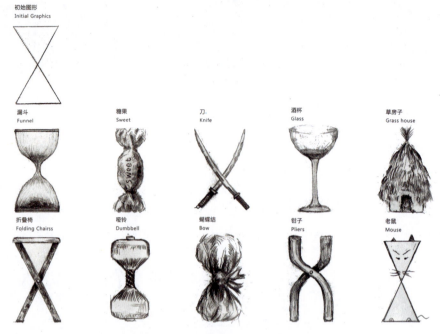

图2-32　三角形的联想 (作者：胡瑞宇)

点评：初始图形由两个上下对称的三角形组成，继而由该外形转变为漏斗、糖果、刀、酒杯、草房、折凳、哑铃、蝴蝶结、钳子、老鼠等。

点评：伞—雨—太阳—雪糕—雪人—雪花—蒲公英—气球—枪—海盗—船—海浪—箭鱼—箭—火箭—星球—外星人—飞碟，这一系列的联想既有关联性，又有跳跃感。

图2-33　伞的联想(作者：学生作品)

【设计案例2-3】以诗句进行的图形联想

创意说明：李绅的《锄禾》又名《悯农诗》："锄禾日当午，汗滴禾下土。谁知盘中餐，粒粒皆辛苦。"描述的是农民正午时分，还在田间为禾苗除草，汗水不断地滴落在禾苗下面的土壤里。谁知道我们盘中的美餐，颗颗粒粒都凝聚着农民的辛苦。农民伯伯辛勤的劳作才有我们收获饭香的喜悦。收获喜悦要经受磨炼、付出和期待，如图2-34所示。

图2-34 以诗句进行的图形联想（作者：刘娟）

学者的收获是无尽的知识，工人的收获是琳琅满目的商品，农民的收获是满仓的粮食。"头悬梁，锥刺股"，文人得到了收获的喜悦；通过辛勤劳动，农民也得到了收获的喜悦。

【设计案例2-4】以诗句进行的图形联想

创意说明：联想是创意生活中不可或缺的一种思维方式，好作品的创意无不源于"联想"。联想往往使枯燥无味的生活变得有趣，同时，欣赏由图形联想到的图片，能够初步了解图形设计的基本知识；能利用不同的图形，进行各种创意的联想、设计、组织画面，是我们提高创造能力的基础。所以联想无处不在，如图2-35所示。

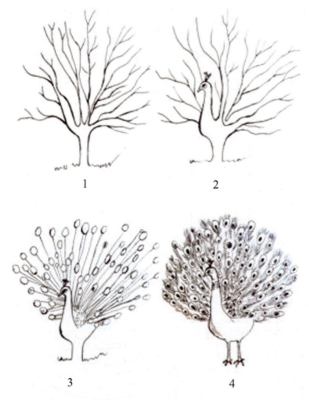

一棵开花的树
·席慕蓉

如何让你遇见我
在我最美丽的时刻
为这
我已在佛前求了五百年
求佛让我们结一段尘缘
佛于是把我化作一棵树
长在你必经的路旁

阳光下
慎重地开满了花
朵朵都是我前世的盼望

当你走近
请你细听
那颤抖的叶
是我等待的热情

而当你终于无视地走过
在你身后落了一地的
朋友啊
那不是花瓣
那是我凋零的心

图2-35 树的联想(作者：范苗苗)

此作品是由一棵树进行的创意联想，由形及意。从形来讲，大树的身形像极了开屏时的孔雀，美丽壮观。由意而言，也是一种"动"对"静"的渴望：大树深埋地底，经历五百年风吹，五百年日晒，五百年雨打，只为结一段尘缘，让心爱的人儿从身边走过，可最终换来的却是无视。大树飘零的心散落了一地，它一无所有，只剩下光秃秃的树干。于是，大树梦想下辈子做一只鸟，做一只飞不高、飞不远的孔雀，这样就可以出现在有你的天空里，往东南方向飞去，十里一徘徊。如果有幸，我的羽翎的绽放是否会换来你的驻足停留？

第三节 想象与联想的翅膀

想象与联想是视觉艺术思维训练中最重要的组成部分。没有它，创意作品就没有了灵魂。想象的天赋对艺术家来讲十分重要，但后天的培养也不可忽视。

艺术的想象是建立在过去的感知、印象、记忆和经验的基础上的，具有前卫性。想象不受时空的限制，它可以穿越千年的历史，超脱生死的障碍，直达它要去的地方。

图形的联想是利用不同的图形，进行各种创意的联想、设计、组织画面，以提高创造能力。在观察、联想等活动中体验造型乐趣并获得视觉享受，增强图形创造的兴趣，如图2-36所示。

(a)　　　　　　　　　(b)　　　　　　　　　(c)

图2-36　瓶子的联想

点评：图2-36中瓶子的联想是把鞋带、室外打进来的光以及书的形状进行联想，然后组织画面，从而形成了一个瓶子的形状，达到特殊的广告效果。

联想的方法大致分为以下几种。

1．相似联想

相似联想就是由某一事物或某种现象而产生感触，从而想到与它相似的其他事物或现象，最后产生相关联的某种新设想。在自然界中，有许多物体形态虽然具有截然不同的属性或者代表着不同的事物，但是，它们的外形形态却有着相同或相似之处。例如，苹果、地球、车轮、葵花等形态虽然在事物属性上相距甚远，所呈现的意义也不尽相同，但它们的形态却都有圆形的要素，这就构成了形态的相似性和共性，如图2-37所示。

图2-37　相似联想（设计者：韩睿婷）

点评：生活中能找到很多与杯子相似的物体。图2-37的创作就是以杯子为题材来进行创意思维的联想，它是一个渐变的过程，其基本形在变化过程中呈现出阶段性的构成形式，反映的是运动变化规律。杯子即瓷杯，是日用器皿，从古至今其主要功能都是用来饮酒或饮茶，基本器型大多是直口或敞口，口沿直径与杯高近乎相等，有平底、圈足或高足等。另外，还有一些奇特多样的杯子：带耳的有单耳杯或双耳杯；带足的多为锥形杯、三足杯、觚形杯、高柄杯等。

2．相关联想

相关联想是指一个事物与另一个事物有密切的邻近关系和必然的组合关系，而引发由此至彼的想象、延伸和连接。一种事物的结束可能是另一种事物的开始，一种事物的发展过程可以预示着另一种事物的发展，如图2-38所示。

图2-38　相关联想 (作者：李啸啸)

点评：从形态上来看，这组联想从形和意上都能理解。从意义上这样理解：从坐板凳的年代到笔记本电脑普及的时代，给人一种时间匆匆流逝的感叹，在这忙碌的生活里，我们不妨静下心来，弹弹钢琴，听听音乐，穿上美丽的晚礼服，参加一场别开生面的音乐会，陶冶我们的情操，在满足物质文化生活的同时，丰富我们的精神文化生活。这种联想激发了我们追求幸福生活的动力，能进一步使自己腰包鼓起来，为美好的生活而奋斗。

3．对比联想

对比联想是指对于性质或特点相反的事物的联想。它也是一种逆向思维活动，从对立的、颠倒的、相反的角度去想问题，由某一事物的感知和回忆引起的具有反衬的形象联想矛盾的双方，是依据对比规律对于性质特点相反的事物产生联想。例如，由泪水想到难过，由笑容想到快乐，从白天想到黑夜，从阴天想到晴天，从水想到火等，如图2-39所示。

4．因果联想

因果联想是对逻辑上有因果关系的事物产生的相关联想，是按一定方向与线路由表及里的思考方式。在特定范围内，进行纵深思考的过程，是基于具有因果关系的事物形成的联想。即因为原因，就会联想到结果；也可由此结果，进而联想到原因，如图2-40～图2-42所示。

图形的创意思维　第二章

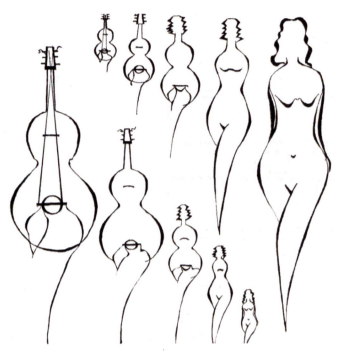

点评：这组联想训练作品是由一个破碎的吉他演变成一个向你款款走来的女人，把吉他和女人联系在一起，会让人不由自主地想起其之间的关系——女人和艺术的创造力。女人的曲线美就像是音乐优美的旋律一样让人陶醉。

图2-39　对比联想（设计：赵辉）

点评：图2-40是一幅公益招贴，以灯泡的形式传递信息。在颜色上给人一种直观的、清澈的感觉，提示我们节约用电、不要滥砍树木，引导人们走向新的生态科技。在全球资源环境压力下，发达国家早已全力发展新能源和循环经济，保护自己的家园。这幅画的目的是倡导新风尚，树立新观念，引导新生活。

图2-40　因果联想

45

图2-41　温暖的联想(作者：卜家赫)

点评："温暖"一词涵盖了太多的内容，由图2-41我们会想到曾经关于温暖的美好经历，阳光是温暖的、母爱是温暖的、被子是温暖的、安慰是温暖的等。

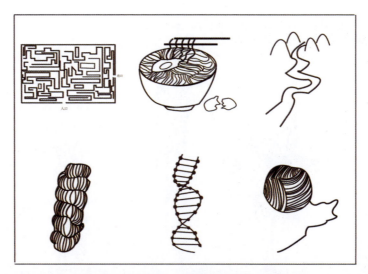

图2-42　"扭曲"一词的联想(作者：郭颖)

点评：提到"扭曲"一词，每个人脑海中都会出现不同的画面，图2-42通过形象联想，把这个词与日常生活中的事物进行联系。比如，迷宫弯弯曲曲的地形让我们可以直接与"扭曲"一词挂上钩；平日里我们常吃的方便面，它的形状也是很扭曲的；黄河99道弯、麻花拧来拧去的造型、分子链的结构以及毛线球的造型都会让我们很直接地与"扭曲"一词挂上钩。

 实训课堂

1. 根据联想图形创意展开思维。
2. 绘制和修改草图，进入正稿的绘制，可添加色彩元素。
3. 根据主题创意选定适当的表现方法。

经验提示：在"图形的创意思维"这一章，我们要根据每个学生的特点，帮助他们进行思维活动的展开，使学生把作业做得有意思、有情趣、有想法。让学生将想法绘成多幅草图，进行多种构思与方案的尝试，强调一种构思想法，可以通过多种途径、多种形式、多种构成方法、多种色彩关系、多种描绘手法去表现，使学生将完成作业的过程变成一个不断尝试各种可能性的过程，如图2-43所示。

图2-43 香蕉的联想（作者：刘妍妍）

主体：香蕉。
副体：手指、玉米、花朵、蜡烛、奶瓶、莲蓬。
以下是不同元素的寓意。
手指：双手掌握命运，智慧创造辉煌；梦想的蓝图需要双手去创造。
玉米：玉米浑身是宝，养生、健康。
玫瑰：生活中处处存在着温馨浪漫、乐观向上的生活态度。
蜡烛：燃烧自己点亮他人的奉献精神。
奶瓶：给予爱与关怀。
莲蓬：生命盛开与收获的过程。

创意理念

在现代快节奏的生活中，大多数人都在按部就班地生活，每个人都在诠释着属于自己的角色，不论善良还是丑恶，不论幸福还是悲伤，不管我们是否愿意，我们都要扮演某个角色。可能我们都曾辉煌过，暗淡过，可这也只不过是一层外在躯壳而已。当卸下这层壳的时候，我们还剩下什么？城市的喧嚣、忙碌的生活，几乎让追寻简单、快乐成了一种奢望。

图形表现是一种思想定式的突破，将不可能的现实变为图画，让人摆脱视觉定式的束缚，也正如我们的生活一样，摆脱世俗对人性的束缚，可以尝试着去诠释每种不同的角色，充实自己，充实内心。让我们的外表不只属于别人的眼球，更是属于我们自己。

优秀作品点评

在我们的生活中存在着很多美好而快乐的事情，可往往美好的事情都过于短暂，就如天空美丽的云彩一样，剩下的也只有回忆了。所以它们都有着相似但却不同的外形，形变神不变，外异而内同，如图2-44～图2-59所示。

图2-44　云的联想（作者：吕宏岩）

点评：天上的云彩变幻莫测、千姿百态，在晴朗的天气里，放眼望去，云彩可以变幻出很多美好的图形，如童年动画片里的各种可爱图形。这一组创意图形把云朵变换成老人的胡子、孩子的头发、蘑菇的帽子、狮子的外形、乌龟的身体、美羊羊的毛发等。

云朵代表了简单、干净、轻盈、随意，光明而浪漫。所以把类似于云朵的图形用形态的语言加以表现，通过这些简单的图案给过去美好的东西留下一个深深的烙印。让简单快乐不只是一瞬，而是永恒。

图2-45 大学的一天 (作者：李啸啸)

点评：人的一生短暂而忙碌，而每一天都在不知不觉中度过，曾有一句话这样形容我们所谓的"生命"："人的一生就像一颗璀璨的流星，虽然美丽，但却短暂，光芒耀眼的背后，却是无尽的黑暗。"我们就是这些渺小而美丽的流星，期待美丽的瞬间，却恐惧永无天日的黑暗。

在这组创意图形中，方形描述了大学生每天从早到晚的生活，虽然每天忙忙碌碌，但却在不断地重复，这每一个方形见证了大学生成长的历程——日渐成熟，却在不断老去，如天边滑落的流星，美丽且短暂。

图2-46 字母C的联想 (作者：陈倩)

点评：以丰富的联想为主导，对字母C进行创意。中国龙的盘旋、吉祥凤、飞天、天鹅、人体等形象的优美身姿以及国宝大熊猫构成的标识，不仅再现了字母C的形象，更是抛弃了陈规旧俗，由此及彼，使字母C的运用栩栩如生，充满寓意。

图2-47 物象联想——轮子 (作者：任佳莹)

点评：从轮子本身的特性入手展开联想。轮子是一种特殊的物品，它可以以圆心为轴转动，也可以自己滚动，同时可以相互带动。由此联想到一系列关于转动的物品，同时也可以联想到轮子在现实生活中的应用，发挥轮子本身的特性。

点评：图2-48是由三角形产生的联想，由一个三角形联想到生活中的很多类似三角形的事物，从中找出形体相似的共性。

图2-48 由三角形产生的联想 (作者：石文蕊)

图形的创意思维 第二章

图2-49 "摆拍盛宴"(作者:董晓菲)

点评:作品以"摆拍文化"作为设计的灵感,将现代人"无照不饭局"的生活习惯用插画形式表现出来,辅以各种App当作画面的填充元素,进一步增强画面感染力。

图2-50 飞和跑的联想(作者:张淼)

点评:作品是用飞与跑的形容词来进行创意联想,我们的脑海会根据一个词联想出无数个关于这个词的人或物来进行创意,使"静"的画面"动"起来。

图2-51 飞的联想(作者：杨文力)

点评：说到"飞"，首先想到的是热气球、飞艇、火箭等，科学的进步改变了人们的生活，使之前只能存在于人们幻想中的想法成为现实，孩子折叠的千纸鹤和纸飞机也表达了希望飞得更高的向往，小时候多想变成飞翔的天使和万能的超人。

(a)　　　　　　　　　　　　　(b)

图2-52 书的联想(作者：陈雯)

点评：图2-52(a)把书与人的发型相置换。寓意：我们应该把知识装进头脑里而不是浮于表面，也表示了我们对知识的顶礼膜拜。图2-52(b)把书与瀑布相置换。寓意：书中的知识如瀑布般波涛汹涌，壮丽磅礴，源源不断。

图2-53 温暖的联想(作者：薛学飞)

点评：与温暖相邻的事物太多，一句话、一个眼神、一杯热茶、一个微笑、一顿美食……积极的人生态度也跃然纸上。

图2-54 甜蜜的联想

点评：甜蜜的感觉是令人难忘的，阳光、糖果、玩具、亲人的手都在艰辛的生活中给我们前行的力量。这些画面定格在我们心中，丰富着美好的回忆，将伴随我们一生。

图2-55 寒冷的联想

点评：寒冷的感觉来自冬天的体验，雪花、风、雨等，为了抵御严寒，我们要使用很多方法。我们因为严寒会联想到坚强、忍耐、坚持，也给我们制造温暖的能量。

图2-56 飞行元素(作者：张嘉轩)

点评：这是一幅很热闹的画面，主题是"飞"，将很多飞行的元素组合在一起。有骑着飞天扫帚的哈利·波特，有超人、哆啦A梦、踩着筋斗云的孙悟空、铁臂阿童木、飞天小女警等，辅之以外星人、飞船、龙、飞机、金色乌贼、飞起的羽毛等作为背景元素，就让这些飞翔的元素在空中相遇吧！

点评：飞的想象要多少有多少，因为我们总是希望飞得更高。让我们的思绪飞起来吧！

图2-57 飞行元素

图2-58 动元素　　　　　　　图2-59 字母A的联想(作者：薛学飞)

> 知识链接

从4000~8000年前的象形文字可以判定，图形的出现要比文字的出现更久远。古人在他们居住的洞穴、岩壁上刻画出家禽、野兽、狩猎的场景或群体化生活的情节图形，作为互相联络沟通、表达情感和意识的媒介。作为最原始意义上的图形起着记录事件和传播信息的作用，如图2-60所示。

图2-60 早期文字图形

图形的演化经历了三次重大革命：第一次图形设计的演化革命，是在原始符号和原始文字的形成期；第二次演化过程源于中国西汉时期造纸术和印刷术的发明，这一时期的文字与图形通过印刷大量的传播，使得图形设计不断发展变革，形成了不同的风格；第三次图形的演化革命源于19世纪欧洲的产业革命，特别是摄影技术的发明，为图形的变革创造了新条件，它与印刷、制版工艺等技术革新相结合，使传播的途径进一步普及。现如今电子、数码、网络高科技的相继出现，才使图形真正成为一种世界性的语言。

1. 创意思维要经过哪些过程？
2. 思维训练从哪几个方面展开？
3. 创意与生活之间的关系是怎样的？

第三章
图形的创意表现

学习要点及目标

- 培养对图形创意的构思能力。
- 了解并掌握图形创意的表现方法。
- 掌握图形创意的风格特点。

核心概念

正负形,同构,替代,异影。

创意是靠通天入地、纵横宇宙的艺术想象贯穿艺术创造,而好的创意需要与之相适应的方法来烘托和表现,将繁杂归于简单,将无序纳入哲理,使得创意设计主题突出,引人入胜、发人深省。那些能给人留下深刻印象的图形设计,很大程度上取决于图形的创意表现简练概括、准确生动,能引起读者的深思和兴趣。独特的图形创意会使画面充满生机和动感。

引导案例

big gulp冰激凌招贴创意表现

冰激凌常常以诱人的口味迎合消费者的需求,big gulp冰激凌以花卉系列来表现招贴的创意,从视觉上获得了唯美、清新的效果,如图3-1所示。

big gulp冰激凌平面招贴创意使用了替代的图形创意的表现方法,显得独特而别致。图3-1(a)浪漫玫瑰,招贴构图简单,并没有增加观看者的视觉负担,在鲜艳红色背景中,立着一朵娇艳的玫瑰,颜色统一柔和,浪漫热情的颜色让人心神荡漾,但定睛一看,才发现画中主角并非真玫瑰,而是颜色娇艳诱人、形态酷似玫瑰的冰激凌,让观看者在赏心悦目的同时有了品尝的冲动,仿佛隔着招贴就能感受到玫瑰的香气和冰激凌的美味。

图3-1(b)清新绿叶,则是运用了相反的方法,用绿叶代替冰激凌的一部分,以鲜嫩翠绿的叶子代替冰激凌的蛋筒部分,在视觉上给人一种与自然相融的感受。

两款招贴共同的特点就是形态逼真,联想丰富。这也预示着该品牌冰激凌外形精美、种类繁多,以及贴近自然融于自然的特点,让观看者迸发更强的购买欲望。

图形的创意表现 第三章

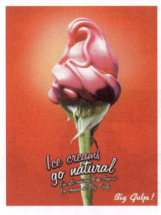 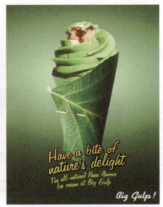

(a) 浪漫玫瑰　　　　　　(b) 清新绿叶

图3-1　big gulp冰激凌招贴设计

第一节　正　负　形

正负形是指正形与负形相互借用,营造图中有图的闪烁画面。下面我们来分析一下正负形。

一、正负形与图底关系

一般来说,图形必须具备图形和衬托图形的背景两部分。属于图形的部分称为"图",背景的部分称为"底","图"具有明确的视觉形象和较强的视觉张力,"底"则给人以虚幻、模糊之感。由于"图"一般有表现主题的意向,所以很容易造成重视"图"而忽略"底"的倾向。在图形设计中,图与底是图形中相辅相成的组成部分,由于有底的衬托,才使"图"得以显现,如图3-2~图3-7所示。

点评:从空间关系上来说,"图"在前而"底"在后。但是,如果把"图"与"底"之间的分界线进行巧妙的处理,变成两者都可使用的共用线,便会产生一种时而为图形、时而为背景的现象,这就形成了正负形。

图3-2　图底反转(埃舍尔作品)

59

我们常说"一语双关",语言是这样,视觉化的图形语言也是同样的道理。对实空间与虚空间的利用和把握对提高设计作品的趣味性十分重要。正负形的训练目的正是让我们重视虚、实的空间关系,引导学生要用三只眼去观察生活,使作品立体完美。

图3-3　正负形(作者:刘倍均)

点评:作品用不同的图形进行创意同构,从年轻女人的头发联想到陪伴她的爱人,缰绳里藏着驯马的牛仔,握手时飞出的和平鸽;善与恶、黑与白同时存在,世界就是一个对立统一的整体,黑中有白,白里藏黑。

点评:黑色部分为挖土机前面的大铲子,白色部分为一根渔竿钓着一条死去的鱼。如今大量的建筑施工,填湖造房,使越来越多的鱼儿失去了自己的家园,在挖土机的大铲子下结束了生命。这幅作品表达了作者希望在发展经济的同时保护环境、珍爱动物的思想。

图3-4　家园 (作者:陈雨丝)

图形的创意表现 第三章

点评：图3-5用简单的线条表现了狗、猫、鼠这个有趣的话题，图形中将嘴巴替换成动物，既简单明了又灵活巧妙。

图3-5 正负形(狗、猫、鼠)

图3-6 异形同构(作者：董晓菲)

点评：图底的黑白转换使画面跳跃闪烁，趣味性与哲理性并存。作品采用异形同构的艺术表现手法，将留白和主体的造型相结合，形成差异化的正负形。比如第一个正形是手枪，负形是一个美女，最后一个正形是两把手枪，负形是一个身材曼妙的美女剪影。将形进行合理的艺术化处理变成共生的双形。

点评：音乐能带给我们与众不同的乐趣。将竖琴的部分同构成沉醉于聆听的姑娘的脸庞，这张同构的创意便来自于此。

图3-7 同构（作者：李苓茜）

61

二、正负形的作用

图形设计是为了保证视觉信息充分准确地得到传播，图形设计的过程，是将设计思路转换成视觉形象的手段。在信息时代的今天，图形以强烈的视觉冲击，激发人们心理的独特感受，使观者被瞬间打动，在不自觉中产生共鸣，如图3-8和图3-9所示。

图3-8　Die 100 Besten Plakate des Jahres 1994 (作者：冈特·兰堡)

点评：此幅作品是国外的经典招贴之一，作者始终坚持用视觉效果，运用生活中常见的元素，独特地营造出画面的韵律感和层次感，通过艺术的处理，使其具有别具一格的象征意义。该幅作品作者表达了一种不甘于现状、积极向上、不受束缚的感觉，给人一种跳跃感。

首先背景重复着数字100，而且数字100并不是呆板地摆放在那里，而是穿插着，分正、反进行摆放，给人跳跃的感觉。其次矛盾空间也被运用其中，黑色而抽象的人物图形穿插其中，并且似乎要冲出纸张，不受束缚，有一种向前运动的趋势，给人以向上的感觉，也突出了主题。红色和黑色是经典的搭配色彩，这些颜色的搭配要考虑到画面的需要。红色的跳跃，上面以黑色来覆盖，使画面更加稳定。

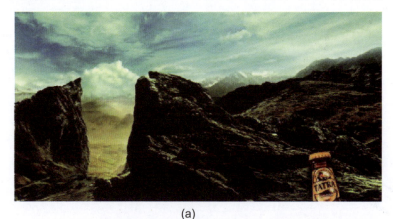

(a)

图3-9　TATRA(塔特拉)纯天然啤酒广告——果然如此天然

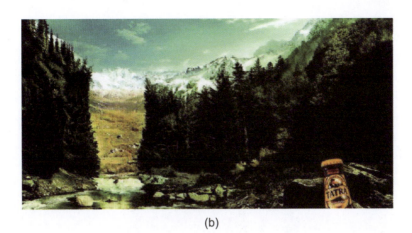

(b)

图3-9　TATRA(塔特拉)纯天然啤酒广告——果然如此天然(续)

点评：这两则关于啤酒的系列广告招贴利用形的同构进行创意，给人耳目一新的感觉，同时也准确地表达了广告想要传递出的信息——毫无人工雕饰的自然界，借助自然的力量形成的形状和色彩，"恰巧"就是一杯浑然天成的啤酒，非常巧妙地表达了设计者想要传达的"天然啤酒"的主题。

图3-9(a)用岩石做前景，其裂缝的形状刚好就是酒杯的形状，而"啤酒"就用远处的丘陵和白云充当，将这两种事物和啤酒联想起来又给受众一种口感醇厚的暗示。

图3-9(b)用树林做前景，"啤酒"用后面的草原和冰山充当，这两种事物的质感给受众一种啤酒口感冰爽的暗示。

公益招贴是用来宣传国家政令、社会道德、环境保护、安全教育的必要手段，肩负着规范道德和造福人类的神圣使命，以发出对社会的呼唤。公益广告比起商业广告更需要具有思想性、艺术性、社会性和人情味，如图3-10和图3-11所示。

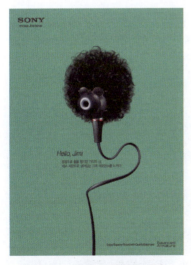

图3-10　索尼新款耳机广告

图3-11　珍爱生命，拒绝酒驾

点评：图3-10以人们所熟知的音乐界名人艺术家的造型来展现索尼的这款耳机。索尼引用艺术家典型的发型将耳机进行了立体化处理，以独特的方式体现经典感，也将耳机活灵活现地展现出来。

图3-11所示作品运用形的同构来表现，运用替代的手法，把方向盘与酒瓶盖相结合，中间的红线给人以警示，告诫人们珍爱生命，禁止酒后驾车。

 小贴士

异形同构即将不合逻辑的物质通过其造型的相近性用非现实的手法联系成一个整体，传达出某种特定的信息和不同质的关系，从而创造出新的意义和价值。

三、正负图形填充

填充图形是利用各种现成形状的物品拼合出新的图形，并以一个图形的外轮廓为基底，填入其他图形。设计师常常利用填充图形在招贴设计中进行二维和三维空间的转换，使填充图形能够形成一种奇特的空间关系，如图3-12所示。

图3-12　人与公交车的同构 (作者：李娟)

点评：伴随着油价的上涨，单双号的限行，越来越多的人选择了乘坐公交车。用拥挤的人群拼凑出公交车的形状，两者内部存在共性的联系，既能准确地阐明"拥挤"的主题，又能给人带来一种视觉情趣。

 小贴士

图形是在平面构成要素中形成广告性格及提高视觉注意力的重要素材，图形能够用视力左右广告的传播效果。

【设计案例3-1】创意联想

设计说明：当人们描述对于数字的一般概念时，总觉得是很理性而且很严肃的领域，但是数字也有它的缤纷世界，数字所创造出的创意世界也是很有乐趣并充满惊喜的。数字的组合有很大的可能性，可以变幻出很多不可思议的图形，人的想象力是无限的，以数字来诠释一些事物更加表现了数字的浪漫。我们生活中的乐趣不止一面，也不止几面，而是方方面面，通过数字来体现生活中的事物，更是别有一番风味。

运用线来干净利落地表现数字的创意图形，画面简洁清新，突出趣味性，产生轻松且随意的效果，如图3-13所示。

图3-13　数字联想 (作者：张瑞)

【设计案例3-2】正负形——都市生活

设计说明：图形不止一面，不止一个瞬间，不止有一次组合的可能，所以图形充满了组合的乐趣。想象力是无穷的，生活中的事物需要被发现，图形亦如此，通过想象我们可以把生活中的图形重新定义出美的意义，图中有图，景中有景。

线条的简单运用，使得画面简单、大方，主题突出，产生趣味和玩笑意味，如图3-14所示。

图3-14　正负形(作者：张嘉轩)

点评：这是一组正负形的创意设计。第一排画了小动物的组合，运用了比较轻松简洁的线条。第一个为鲸鱼的尾巴与鱼头的正负形组合，第二个为猫和老鼠的正负形组合，第三个为狗头与狗尾巴的正负形组合，第四个运用了小鸟与百合花的形状进行正负形的组合。第二排表现亦是如此。

第二节　形的同构

同构图形就是现实与非现实"联姻"，引导观者进入虚幻中的真实，完成观者现实中似见未见、似有未有，或是渴望又难以实现的夙愿，使图形更具价值。面对同样的事物给予不

同的看法，从新的角度展示旧的事物，于司空见惯的缝隙中发现新的空间，在真实的世界与幻想的世界之间寻找两者的融合点。通过这种同构方式得到的新图形使人既熟悉又陌生，如图3-15和图3-16所示。

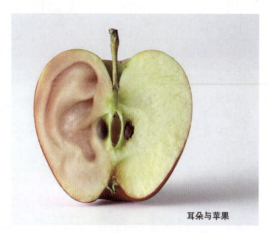

图3-15　耳朵与苹果的同构

点评：这是关于耳朵与苹果的同构，是利用苹果与耳朵的外形的相似，从而形成的同构作品。

图3-16　同构(作者：陈雨薇)

点评：由生活中形体的组合产生灵感，将不同的物象构成一个整体。红绿灯与酒的关系，树叶与风扇的关系，都可以使我们从中得到启示。

一、拼置同构

拼置同构就是将两种或两种以上事物的性质、状态、形态、意义在某种特定的指向下，进行关联思考，按一定的思维路径与逻辑连接进行图形互动的构成，使其产生意义上的变化，并揭示一定的道理和观念，创造新形态的方法，如图3-17所示。

图形的创意表现　第三章

点评：字体整体造型磅礴大气，其中"泰"字与"山"字有着巧妙的形式组合，笔触鲜明而有张力，给人印象古朴新奇，厚重的毛笔字形式抓住了泰山这一地标给人的文化印象，但活泼的笔锋和字形却又给人以洒脱的舒适感和娱乐感，引人注目。

图3-17　字的同构——泰山吟

格式塔心理学家的试验表明，人们对简单规则的形会感觉平静，而杂乱无章的形又使人厌恶，那么真正引起人们兴趣的形是哪一种呢？是那种介于两者之间的、在规则的图形中加以变化，先是调动注意力，使观看者对其进行归纳完善，并在不断观察中感受到设计的精彩。通过这种同构方式得到的新图形使人既熟悉又陌生，产生似见非见的好奇感，从而使招贴的视觉传达变得更加顺畅和自然，如图3-18～图3-21所示。

图3-18　同构图标(作者：陈倩)　　　　　图3-19　双关图形(作者：李聪)

点评：图3-18所示为棒棒糖与尺子、拖鞋与花生、手与衣服、铅笔与竹简、竹席与条形码、剪刀与运动人形的同构，相互借用共有线，形中有形，看似一体，又互相独立，使作品达到意境悠远、曲径通幽的效果，意在表现出不同物质间的表面或内在的联系，改变其肌理、质感、分量等，希望使原本平淡的形象因为材质的改变而变成新异的视觉图形，以此彰显时尚并给人以强烈的视觉冲击力和吸引力。

图3-19所示为一语双关，正如图中表现的，双关图形不只是表面的意象。图中的香烟也可以是只船，轮胎又好像盛开的花，雨伞的网状刚好也是蜘蛛网，猫咪的眼睛里全部都是鱼。画面简洁，构图饱满。

图3-20　同构图形 (作者：李聪)　　　　　图3-21　人物同构 (作者：张瑞)

点评：图3-20所示的创意来源于生活中的小细节。唱片机与歌唱家相结合，传达出唱片机的音效，电扇与胶囊相结合，蜗牛背着楼房，麦子排列成杯子的形状，画面简洁生动。

图3-21所示是人物同构，一直以来，奥黛丽·赫本在人们的心目中是端丽美好的形象，但如果把她的脸与其他事物同构了呢？会有不一样的感觉。同构是把原本两个并不在同一时间、同一空间的事物同构在一起，产生天马行空且充满趣味的图形效果，也会产生不一样风格的主体。

【设计案例3-3】 拼置同构与置换——都市快生活

设计说明：楼房寓意人们的生活——人们工作、学习、娱乐和休息都是在这样的高楼里完成的。城市人口压力大，住房需求也大，各种高楼大厦一夜之间拔地而起，但房价仍然直线上升，上升的速度也从未减慢。我们的生活也跟着这快速增长的人口和房价，一刻不停地在奔跑。在这样的大环境下，人总是很难沉淀下来，去认真品味生活，只是光求速度。但愿我们能在这样的生活中找到一个很好的切入点，速度既跟得上，营养相对来说也跟得上，就像快餐一样，如图3-22所示。

点评：正负形是相辅相成、不可分割的。此设计在同构中隐含替换，并引申为一种社会现象，创意具有一定的深度。

图3-22　都市快生活 (作者：张佳璐)

 小贴士

在平面空间中，正形与负形是靠彼此的区别来界定的，同时又相互作用。一般意义上，正形是积极向前的，而负形则是消极后退的。形成正负形的因素很多，它依赖于对图形的具体表现与人们的欣赏心理习惯，从而形成完美的视觉效果。

从当代招贴图形的发展来看，同构图形已经成为一种主要的图形形式，同时被越来越多的招贴设计师所应用，如图3-23～图3-25所示。

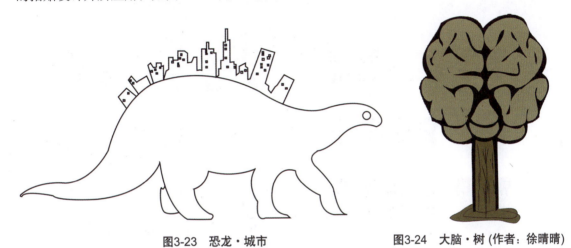

图3-23　恐龙·城市　　　　　　图3-24　大脑·树（作者：徐晴晴）

点评：图3-23提醒人们善待地球，减少污染，用恐龙的灭亡来警醒人类。

图3-24是一棵会思考的树，一棵静止的大树有了思想，我们也要学会像树一样在洗尽铅华之后让自己的心静下来，勤于思考。

点评：两个元素，怎样使它们连接在一起？一把锁，一枚回形针，一颗纽扣，一根线，一个漂亮的蝴蝶结，一条拉链……各种不同的介质将两个元素巧妙地维系在一起。通过对这种联系在图形创意中的训练，可以挖掘解决"问题"的不同方法、手段和途径。

图3-25　两片叶子

【设计案例3-4】由蝴蝶引发的多角度、多层次的创新思维

设计说明：蝴蝶在我们的生活中随处可见，那么我们就从生活中的发现创造出不同的感官体验，由蝴蝶的外形而产生多角度、多层次的创新思维，从而训练大家的思维与想象能力，如图3-26所示。

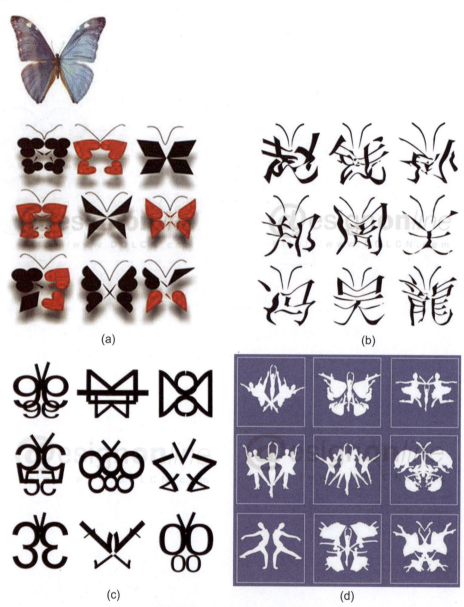

图3-26　蝴蝶(作者：李晨菲)

点评：利用不同元素的形，通过重组和变化，共同构成了相似的蝴蝶的形，同时传达出蝴蝶这一所指意义。图3-26(a)用四种扑克牌的形象阐释了一组蝴蝶，而图3-26(b)则用姓氏传达了一组蝴蝶的形状，不同的姓氏，不同的汉字，不同的"质"，构成的却都是蝴蝶的形，这也正是此设计的巧妙之处。图3-26(c)和图3-26(d)分别用不同的数字和形态各异的芭蕾舞姿来表现蝴蝶。它们的材质运用各不相同，但是对这些不同材质进行组合、加工和转化，同样构成了千姿百态的蝴蝶。

二、置换同构

置换同构又称"元素替代",指用"偷梁换柱"的手法使图形元素的一部分被另外一种元素的一部分所替代,形成一种虚幻的组合形式,传达出图形新的意义。替代后的物形和原来物质局部的造型保持相对一致,通过这样奇妙异常的组合,引发新的思考,如图3-27~图3-29所示。

图3-27　置换(作者:陈雯)

点评:恐龙与圣诞树,将恐龙身上的犄角变成圣诞树,可怕的恐龙变得乖萌起来。将老鹰的头换成飞机头部,人类早期的想象得以实现。

图3-28　青蛙和水果皮

图3-29　手与兔子 (作者:杜雨蔓)

点评:图3-28同构作业将青蛙和水果皮做了结合,青蛙身体的中间部分用卷曲的水果皮代替。作业以素描的手法展示,水果皮代替的部分形成青蛙的身子,更显有趣。

图3-29所示的这幅作业把手和兔子做了结合,特定的手势比较像兔子的外形。

置换图形是一种形和意的转换,是以常规图形为依据,保持其物形的基本特征,将物体中的某一部分被其他相似形或不相似形所替换的异常组合。虽然物形之间结构不变,但逻辑上的张冠李戴却使图形产生了更深远的意义,如图3-30～图3-38所示。

图3-30　高度的编织　　　　　　　　图3-31　共生(作者:李晓琪)

点评:图3-30会使人想到毛线,想到电线、铁丝、钢丝等,于是大胆地设想,将编织的手与埃菲尔铁塔进行同构,产生了很好的效果。

图3-31(a)中将蝴蝶翅膀边缘的组成形状和人的侧脸进行联系,图3-31(b)则是把钥匙的矩形边缘和人脸进行结合。

图3-32　海豚·飞机 (作者:徐晴晴)　　　　图3-33　鲨鱼·船 (作者:徐晴晴)

点评:图3-32中的海豚拥有和飞机相似的外形,再把海豚的鳍进行夸张,变成飞机的机翼,组成一个活泼的形象。

图3-33中鲨鱼和船有着相似点,都在水里活动,运用它们的相似点,可以演变成一条鲨鱼船。

图形的创意表现 | 第三章

图3-34　保卫和平

图3-35　置换(作者：李晓琪)

点评：图3-34中用手和鸽子进行同构置换，以此来寓意和平是需要我们守护的，战争是人类自残的行为，呼吁制止战争，保卫和平。

图3-35中把蜗牛的壳置换成房子，蜗牛壳的保护作用与小房子有异曲同工之妙；天鹅的长颈和芭蕾舞演员的轻快舞姿都给人以优雅美丽的印象，二者结合生动有趣、自然活泼。

图3-36　莲蓬喷头

图3-37　扬帆远航(作者：王耀晨)

点评：图3-36把莲蓬和沐浴用的喷头结合在一起。莲蓬生来就在水中，需要水的滋润，而喷头的形状本来就像绽放的花朵，生动自然的结合，更像一款新的喷头设计。

图3-37的图形内涵：在天平的托盘上安装帆布，寓意心态平衡方能扬帆远航。

图3-38　手机(作者：刘妍妍)

点评：图3-38中的元素包括手机、球、帽、衣物等。手机是现代人生活中不可缺少的通信工具，富有变化，却缺少生命力。在这组图中，作者把手机作为人的原型赋予其生命力，让它穿着西服、休闲服、运动服、牛仔服、家居服，和人类一样生动鲜活。

替代与置换是把对某一事物的愿望或情绪不自觉地转换到另一事物上。图形的置换强调"创造"的观念，不在于追求生活上的真实，更注意视觉上的艺术性和合理性。

当一个图形的局部被其他图形替换的时候，其画面的含义也会随之改变，比如人的一只眼睛，眼球部分被舌头所替换，设计者要传达的是"视觉语言"的概念。形的置换图形通过寻找图形与图形之间的形状上的相近性，组成某种特殊的组合和表现，从而产生一种具有新意的、奇特的图形。在生活中，事物之间的相互关系总是遵循一定的规律，如果破坏了这种规律，就会产生荒诞的感觉，而形的置换图形恰恰就是要利用荒诞和奇特造成出人意料的震惊效果，意在加强，从而引起人们对事物深层意义的理解，如图3-39和图3-40所示。

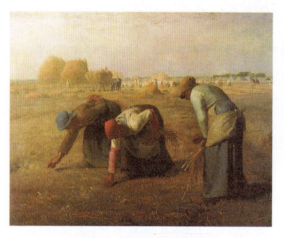

图3-39　米勒的《拾穗者》　　　　　　　图3-40　由《拾穗者》改编的"拾钱者"

点评： 在原画中，米勒用迷人的暖黄色调为我们勾画出一个真实的、亲切美丽的农村生活的收获场景。晴朗瑰丽的天空和金黄色的麦地十分柔美，丰富的色彩统一于柔和的调子之中。秋天，金黄色的田野看上去一望无际，麦收后的土地上，有三位农妇正弯着身子十分细心地拾取遗落的麦穗，整个画面安静而又庄重，展现在我们面前的是一派迷人的乡村风光。而当全幅暖黄色调消失不见，空旷的天空被湮没在无尽的昏暗中，金黄的麦田变成了满地的纸币时，出于对经典的记忆，"拾钱者"首先就从视觉上冲击了我们的双眼。

文化？历史？艺术？在当今这个纸醉金迷的"经济"全球化社会里，它们都显得那么无力，"拾钱者"中原本认真而且丰满的劳动者在满地"纸币"和空洞的昏暗背景下充满贪婪，让人生厌。原本善良的人在不同的环境衬托下显得阴险狡诈。

图形的创意表现并不是以多取胜，而是用少而精的笔墨，广而深刻地展示设计思想，这是取胜的关键。形象鲜明、生动的图形创意表现可以瞬间突出主题，以少胜多、以一当十，可以长驱直入地占领读者的心灵，牵动读者的视线，并使之产生共鸣。与此相比，那些复杂的图形表现所产生的视觉冲击力相对减弱，画面气氛也趋于平淡。

正如前文所说，置换图形指的是在保持物形的基本特征的基础上将其中某一部分用其他物形素材所替换的一种整合方式，它是利用形的相似性和意义上的相异性创造出具有新意的新形象，如图3-41～图3-44所示。

图3-41　房子与火车的置换 (作者：李娟)

图3-42　女人的高度

点评：图3-41的灵感来源于生活。大家都有坐火车的经验——累、不舒适、陌生，然而，家给我们的是舒适、放松、熟悉的感觉。所以，运用"火车"与"房子"二者意义上的相异性，采用置换的方式创作出新的形象，意在传达一种美好的向往，希望有一天坐火车不再那么累、那么陌生，而是像一个移动的家一样。

图3-42的灵感来源于商品广告。为了满足广大消费者的需要，广告商利用消费者爱美、追求性感的心理，将商品与这种性感进行联系，从而将产品大力推广，吸引目标消费者的眼球。

点评：图3-43的创作意图来源于一张森林乱砍滥伐的照片，保护树木真的是迫在眉睫。图中运用置换的方式，将树桩置换成人的手，警示人们管住自己，伸手必砍。树与手巧妙地组合，给人一种强劲的视觉冲击力。同时，在心理上也会产生悸动，产生莫名的疼痛感，加强了人们的记忆，很好地诠释了环保的主题。

图3-43　手与树桩的置换 (作者：李娟)

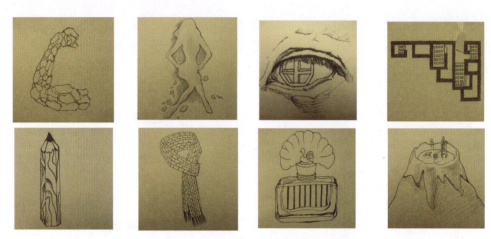

图3-44　置换与混维(作者：张丹阳)

点评：将两种不相干的事物融合在一个图形里，凸显怪异，粗看和细看都会有不同的感受。

三、异影

客观物体在光的作用下，产生异常的变化，呈现出与原物不同的对应物，就叫作异影图形。异影图形中物体的影子可以是形态相似的物形，可以是具有某种内在联系的元素，也可以是赋予影子自主的生命力等。研究影子的艺术，赋予图形内含的哲理，用影子的语言来丰富视觉语言，传达某种特定的信息来表现更有意义的意念。在特定的空间里表现出一种超现实的世界景象。在视觉传达设计中，异影图形得到了广泛的应用，并取得了良好的效果，如图3-45～图3-55所示。

图3-45　美女·金钱(作者：徐晴晴)　　　　图3-46　人与树影(作者：李娟)

点评：图3-45通过异影的方法，赋予影子自主的生命力，用影子的语言来强化视觉语言。通常情况下，人们不会去注意作品中的文字表述，更多的是把注意力停留在画面的内容上，此图运用异影的方式，简单明了地阐述了主题。就算是没有一句广告语，人们也会明白这则广告的寓意。

图3-46所示欢乐的一家人，其影子映射出树木，表现了环境与人类的和谐与密不可分，爱护环境，人类才能快乐生活。

图形的创意表现 　第三章

点评：作品中的主题很明显地带有一种女性的感性色彩——唯美、浪漫、温馨等，在简洁中使人产生丰富的联想，其色彩的运用拓展得很广、很宽，远超那种狭隘地过度追求唯美浪漫的颜色运用，女人手中的信件与投影形成了不同的寓意。

图3-47　新的发现(作者：Malika Favre)

图3-48　腰带的影子 (设计：韩睿婷)

图3-49　仙人球的影子

　　点评：图3-48是由一条腰带的影子联想出一条蛇。因为影子可以是形态相似的物形，也可以是具有某种内在联系的元素。皮带正像蛇一样缠绕在腰间，是一种什么感觉？
　　图3-49所示作品以仙人掌为原型，由仙人掌的影子联想到蝎子。仙人掌全身布满了刺，这是它在沙漠中保护自己，让自己生存下来的方式。蝎子虽然有剧毒，但也是一种名贵的药材，"以毒攻毒"，二者都用各自的方式保护着自己，好似举起手来胜利欢呼的战士。

图3-50　共用型——警告　　　　图3-51　投影变异——高跟鞋与沙皮狗 (作者：苑维维)

点评：图3-50所示水，这种地球上的基本物质，是多么值得我们赞美啊！是它，孕育了大千世界，芸芸众生；是它，为生命提供能量，让生命能够存活；还是它，使生命继续发展，越来越兴旺、越来越发达。所以说，"水，是生命之源"，是毫不夸张的。

但，水是取之不尽，用之不竭的吗？我们可以肯定地回答：不是的。虽然地球70.8%的表面积被水覆盖，但97.55%的水是海水，既不能直接饮用也不能用于灌溉。在余下的2.45%的淡水中，人类真正能够利用的水还不到世界淡水总量的1%。诚然，从地球上原始生命出现直到现在，水一直在为生命服务，任劳任怨，从未停息。但大家可曾想过，水的忍耐也是有限度的，如今的水资源已经供不应求了！如果还这样继续浪费下去就如同自己开枪毙了自己。

图形投影变异是视觉传达设计中应用非常广泛的一种形式，除了具有良好的商业宣传效果外，也因其独特的审美形式满足了人们的精神需求。图3-51所示的创意是将高跟鞋与狗进行投影变异，把狗身上的纹路运用在鞋子上进行创意，给人无限遐想。

图3-52　异影(作者：董晓菲)

点评：这组画面的影子是由事物间意象的相关性产生联想，比如常说的蛇蝎美人、糖衣炮弹、妙笔生花等，当然也有像"知识(芝士)就是力量"的隐喻。还有简单的戒指代表相爱、吸烟相当于伤肺的暗示。

图3-53　异影(作者：惠钰涵)

点评：此类作品是由事物的影子进行的创意联想，由一人、一物、一事联想到另一种物体。从汽车到老人，每一个图形的联想都有它独特的含义。汽车与速度缓慢的乌龟形成鲜明的对比，看到兔子会立刻联想到它爱吃的胡萝卜，年轻活泼的女孩让人看到也会联想到优雅可爱的猫咪，每一位老人心里都住着一个小孩，于生活平凡中"品"出不一样的滋味。

图3-54　异影(作者：李晓琪)

点评：左图中小和尚念佛的形象和大口吃肉的形象形成鲜明的对比，而右图中公鸡和闹钟二者可以自然地联系在一起。异影采用事物之间的矛盾和联系进行变形，使其富有寓意。

图3-55　异影(作者：安维东)

点评：作品巧妙地利用了事物的哲理、寓意，使得图形富有更强的艺术语言。

异影同构是以影子作为想象的着眼点，以对影子的改变来表情达意。影子可以是投影，也可以是水面倒影或镜中影像等。异影同构可以将事物不同时间或情况下的状态、事情的因果关系、事物的正反两面、现象与本质等不同元素巧妙地组合在一起。

总之，在当今日新月异的信息化社会中，图形在广告创意中的地位会日益提高。图形是设计作品中敏感和备受瞩目的视觉中心，优秀的广告作品都选择独特的图形语言来生动且清晰地表达出深刻的内涵。图形创意在广告设计中起到了灵魂般的重要作用。

【设计案例3-5】图形同构——影子变异

设计说明：影子图形的创意也就是异影图形，关键是要把握主体物与其影子之间的关系，让人乍看上去是主体物的影子。虽然有时影子与主体物产生了反差，但两者之间存在着密切的联系，会让人产生联想，如图3-56所示。

水壶是人们日常生活中常见的用品。有光的地方就有阴影，通过光的照射和角度不同，水壶的影子变异成了导弹的形象。水壶内压力过大会导致瓶胆爆破，具有一定的威慑力，而导弹发射后同样具有相当大的威慑力，两者之间有共通之处。

图3-56　威慑力 (作者：刘娟)

小贴士

图形创意表现是将设计者的思想转化为感情符号，使之准确、快速、有效地传递给读者。因此，成功的图形设计要精心地挑选、组合、转换、再生图形元素，使之汇集成为代表自己思想的特殊符号。通过图形创意表现赋予图形的特定语言含义，将设计作品要表达的概念、哲理和想要传递的情感等用创意图形来做最完整的诠释，以形寓意，以意限形，形神兼备，和谐统一。

第三节　图形的表现风格

图形创意的风格是主题画面与表现方法的感觉相契合而形成的图形创意的品格。就图形创意的风格而言没有好坏之分，每一种风格都有它独特的优势。在绘制图形创意时，要注意整体风格的统一，全面综合地考虑题材、色彩和形式等。

人们接触广告并能留下深刻的印象，很大程度上取决于广告作品中图形的表现是否能抓住消费者，并引起消费者共鸣。相对于文字而言，图形更具有使画面生动的效果，图形的表现风格大致归纳为两种：直接表现和间接表现。

一、直接表现

直接表现就是直接展示主题。此类题材多用具象的描绘来完成，它直观、生动，易于理解，其表现方法可以多种手段相结合，从而达到感人至深的效果，如图3-57和图3-58所示。

(a)　　　　　　　　　　(b)

图3-57　音乐会海报

点评：该系列作品为地方音乐会宣传海报。海报中将文字围绕着乐器进行夸张变形而又大胆的排列，使得海报的效果富有张力与感染力。在黑白的画面里我们既能看到演奏者的认真神情，更随着文字那夺人眼球的创意排列感受到音乐的疯狂与动感。整张海报大方饱满，涵盖信息量大而又不失创意，在海报的感召下，相信音乐会牢牢印在每一个观赏者的脑海里。

(a) (b)

图3-58 新鲜生猛的图形创意

点评：从图形上看，画面运用全幅布局，以鲜活的海鲜为图形、新鲜的蔬菜肉类为纹理，使招贴传达的意思浅显易懂。冰箱作为家庭必备的电器之一，用途主要为储藏瓜果蔬菜并保持其新鲜度。画面的疏密布局符合画面的结构原理，空而不空，反而彰显着一股新鲜的活力。从色彩上看，图形色彩明亮，颜色单一却不单调，"鱼"以不同品种的蔬菜作为纹理翠绿可人；"龙虾"则采用不同纹理的生肉，形色都与真虾十分相像，活灵活现。背景干净大方，以突出主体物为主。

二、间接表现

间接表现是比较内在的表现手法，即不直接表现对象本身或不只是画面本身的含义，而借助于画面形象和其他有关事物来表现该对象。这种手法耐人寻味，间接表现可以由联想与想象之间得到的意念，最终以视觉形象传递一种完整的概念，这种意形的转化是形象素材的寻找、收集和整理的过程，也是寻找创意的表现方法的过程，如图3-59～图3-61所示。

图3-59 安托尼和克雷欧佩特拉
(作者：德雷维斯基·雷克斯)

图3-60 靶心 (作者：贾志豪)

点评：图3-59中设计师妙用平面空间的艺术手法，在女性和蛇之间用其正负形，一线两用，将女性温柔的特性以及基督文化中蛇与女性的关系表现得淋漓尽致，让人感受艺术营造的美妙的文化空间。当我们注意白色的女性体态时，我们清楚地看到了柔美的女性形象，其分界线显然是人体不可缺少的部分；当我们注意红色线条时，一条美女蛇在平面空间中游动，其线形的变化随着视觉的移动而变换着形状。

图3-60的蚊香是蚊子的"天敌"，把蚊香同构成瞄准器镜头，以表示该蚊香针对蚊子具有准确、一击必杀的作用。蚊香勾勒出的空白部分是盘伏着的蛇形，好像会随时咬人一口，意味着蚊香强大的药性不仅对蚊子有效果，长期使用也会对人类的身体健康产生致命的影响。

解构：先将与主体相关的素材进行分解，然后选择其中最具代表性的元素以及最生动的造型进行整合同构。将不同的形象素材整合成新的形象，必须有先决条件，就是它们之间应有适合整合的共性，多层次、多角度地想象它们在最佳状态下的共性体现，做到以形达意、以意决胜。

图3-61　清晰的图片(作者：福田繁雄)

点评：该海报语言简洁、幽默、巧妙并深刻，以简练的线和面构成，具有强烈的视觉张力，充分显示了设计者对图形语言的驾驭能力。福田把异质同构、视错觉等理念，以视觉符号的形式重现在其海报作品上，并将这些原理以客观和风趣的形式呈现，使简洁的图形成为信息传递的媒介，由此其设计作品兼具了艺术性与精神性的内涵。

1. 绘制正负形与置换同构各一张。
2. 以人和人、物与物或人与物结合作正负图形，使之统一在一个平面体中。
3. 要求学生在使用正负形时注意表达简洁，两者交界处的处理要巧妙，同时注意外形的处理也要恰当。

作业量及尺寸：在A4纸上每人创作10幅图形。

经验提示：正形与负形相互借用，在一种线形中隐含着两种各自不同的含义。

按照"相斥相吸"这一物理学原理，正负线形成了各不相让的局面。正是由于这种抗衡、这种矛盾而显示出艺术化同形的特殊魅力和视觉上的满足与快感。正负形在我们生活中常被采用。例如，儿童的智力填充游戏，以及在我国道教文化中广为传播的太极图形。设计师们利用这种形式让我们和我们的孩子们了解如何感受共享空间的存在，以及它们的美妙之处。

人们对一种事物会产生很多联想，可以享受它带来的美好、拒绝它带来的伤害，意在利用图形提示人们好好把握人生，如图3-62所示。

图3-62　创意草图

正负形的巧妙之处在于互为图形，带给人们闪烁的刺激感，从而加深印象，如图3-63和图3-64所示。

图3-63　健身

图3-64　通话

图形的创意表现 第三章

> 📋 **优秀作品点评**

1. 独特的创意图形设计，都是通过观察生活的整体与细节，善于思考事物之间的连带关系，勤于动手实践的结晶，也就是人们常说的，艺术源于生活而高于生活，如图3-65～图3-75所示。

图3-65　游鱼（作者：贾志豪）

点评：图3-65是一组正负形。左上角正形为一支毛笔，负形为一条游鱼；同时也可反过来游鱼为正形，毛笔则为背景，也就是负形。中间那幅图很明显以海豚为正形，拖把为负形，但也可以把海豚看作负形，拖把作为正形。右下角拖把如果看作正形的话，周围的小鱼则为负形；反之，如果把小鱼群看作正形，那拖把则是负形。这三幅图是将毛笔、拖把比喻成水潭、海浪，鱼在水里或悠闲地摆尾，或尽情地拍浪、遨游。

图3-66　对视　　　　**图3-67　小丑**　　　　**图3-68　吻**（作者：李啸啸）

点评：图3-66中首先看到的是一只兔子的造型，继而看到的是两个侧面角度的人在深情对视。

图3-67中的正形是两个小丑在对视，负形是一头卡通奶牛。细看小丑的五官，眼睛和额头是海豚的外形，嘴巴和下巴是企鹅的侧面。两只海豚和两只企鹅组成了可爱的奶牛，生动、有趣又丰富。

图3-68中的正形是一个男人和一个女人接吻的造型，他们之间的负形则是海豚和企鹅，圆形外轮，看上去更加亲密舒服，正负形互补得恰到好处。

以上三幅图都是两种不相干的物象被不可思议地结合为一体，你中有我，我中有你，无论实图还是虚图，都有其存在的必要和价值。

图3-69　剪刀与兔子 (作者：李啸啸)　　　　图3-70　同构(作者：张茵茵)

点评：图3-69是一只卡通兔子，用了异质同构的方法，将耳朵用剪刀代替，剪刀又符合耳朵的形态，巧妙而生动。

图3-70将书与钱包结合在一起。古人云：书中自有黄金屋，书中自有颜如玉。书中的黄金是价值的体现，财富是需要知识来装点的。

图3-71　拉链与剪刀　　　　　　　图3-72　异影(作者：陈雨薇)

点评：图3-71中剪刀的利刃改为拉链，是希望将武器钝化，"反对暴力，维护和平"。

图3-72中将成语与图形相结合：闻鸡起舞、青梅竹马等。在写意影子的基础上寻求影子新的可塑性，它们与物体本身的意义紧紧相连，形影不离，表达了物体本身和影子之间不一样的哲理关联。

点评：左边两幅图都传达了节约用水的理念。图3-73是水龙头流出来的水的影子变异成水滴，水流多和水流少的对比，由此给人们以启示，倡导人们节约用水。图3-74则是水滴的影子变异成钻石，是水滴的柔软和钻石硬度的对比。水滴晶莹剔透的质感跟钻石的光泽又是相通的，寓意每滴水都像钻石一样宝贵。

图3-73　水龙头与水滴　　图3-74　水滴与钻石
　　　(作者：王海燕)　　　　　(作者：王海燕)

(a)　　　　　　　　　　(b)　　　　　　　　　　(c)

图3-75　异影 (作者：任佳莹)

点评：图3-75(a)中从古代的击鼓申冤和衙门报案，到如今的法律，用网来表示"被捕""被抓""逃不出"等词语，从而表现出天网恢恢的寓意。

图3-75(b)用现在的跑车和以前的马车来展示科技的发达，可以体现出现在交通更便捷。

图3-75(c)所示的兔子吃萝卜是大家都知道的常识，用这种异影的方式更加凸显出它们之间的亲密联系。

2. 在课堂练习中，很多学生通过搜集资料、借鉴好的作品创意来启发灵感，形成有趣的创意图形，如图3-76～图3-82所示。

图3-76　线与面的正负形 (作者：李鑫)

点评：简单的黑白效果使得图形更为神秘，正形与负形的相互衬托增强了图形的趣味性。本作品采用鲜明的对比，整体中不失活泼，形成简洁明快的设计味道。

点评：实际上在现实空间里这种矛盾的空间不可能存在，它只能在假设的空间里存在，是人为在平面作品中制造出来的错视。在平面的幻觉空间中，表现出来的三维空间使其有一定的深度。

图3-77 空间表现的共用形 (作者：陈倩)

表里不一(1)　　　表里不一(2)

点评：生活中人们不时地扮演不同的角色，或者在不同场合有不同的表现，影子折射出人的多面性，也揭示了一定的社会现象。

表里不一(3)　　　自我安慰

图3-78 异影构成 (作者：陈诗施)

图形的创意表现 | 第三章

图3-79　具象的同构设计（作者：石文蕊）

点评：对形自身结构的把握以及对形的分解与组合等方面在这幅设计图中得到了更充分的体现，侧重于具象的图形训练可以增强学生的造型能力。

图3-80　朋友与杯子的同构联想（作者：纪萌）

点评：老朋友在路上无意间的相逢，拾起了很多旧时的回忆，停下来，约三五个好友坐下来喝杯下午茶，聊聊我们各自遇到的那些事，回忆一下过去的那些温馨，是个不错的选择。从这个主题出发，将杯子的负形呈现出正在说话的人的面孔，杯口形成一个对话框，活灵活现地体现出好友正在畅谈的场景。

图3-81　大象与家的同构联想

点评：在繁忙的生活中，人们都希望亲近自然，脱离繁忙的都市生活，就像那种原始部落的安宁。大象给我们一种安详而稳妥的状态，给人舒适安全的感觉。以家居的形态为负形，在整个大象的衬托下，家中的格局显得十分温馨。

图3-82　网络与现代人生活(作者：张嘉轩)

点评：网络与现代人的生活息息相关，衣食住行都离不开网络。支付宝、微信支付早就取代了现金支付，出门没有网络，是一件比没带钱包更没安全感的事情。作品用马克笔上色，黑色加粗的"WiFi"占据了画面的中心，"i"字就像是会吊死在网络上的人，表明了现代的人们是如此需要网络的同时又被网络所干扰的无奈。

鲁宾杯是图底翻转的典型代表作品，它使人们在平面的静态中感受动感，如图3-83所示。

图底关系中以鲁宾杯最为有名，也称为"鲁宾壶"。人们在画面中看到除了两个侧面的人，还有一只白色杯子。人与杯子既是图形又是背景，由于视点的不同，画面跳动闪烁，即双重意象，图和底随时可以转换，都是图形。这就是"正负形"或"图底翻转"。

图3-83　鲁宾杯

1. 以中国太极图为例，说明正负形的含义及视觉效果，并分析正负形的特征及构成条件。
2. 同构的创意表现关键之处在哪里？如何利用同构的方法从新视角揭示事物？
3. 说说图形在设计中的重要性，举例说明主题与表现的关系是怎样的。

第四章
图形的组织结构

学习要点及目标

- 了解图形创意的形式语言。
- 运用图形创意的语言进行表达。
- 把握图形多元语言的组合和创作技巧。

核心概念

创意思维，图形，联想，联动，跳跃。

图形元素的规划、组织与构成在创意图形中是十分重要的。独特的图形设计表现能够构成个性的视觉语句，很好地传达设计主题。在设计图形之前，我们应当了解创意图形里的语言、风格、角度、结构和立意等，在经过从感性到理性的认识之后，将素材通过直接、间接、再创造的方法去设计创意图形，并用已掌握的设计技巧加以再现，从而使设计作品在信息飞速更替的今天更具时代性和永久性。

引导案例

联邦快递平面广告

联邦快递是全球最具规模的快递运输公司，为全球超过235个国家及地区提供快捷、可靠的快递服务。联邦快递设有环球航空及陆运网络，能迅速运送时限紧迫的货件，确保准时到达。

图4-1所示是联邦快递的平面广告作品。第一幅海报，画面是亚洲和大洋洲的简图，在亚洲的板块上有一个窗户，在大洋洲的板块上也有一个窗户，从每个窗户里面都钻出来一个人，在亚洲的女孩将一份印有联邦快递的邮件递给了在大洋洲板块的另一个男孩。画面简单明了，但是却生动地将联邦快递的业务性质很好地表现了出来。广告的主题是联邦快递传输的地域跨度大并且速度很快，就像从这个窗户一下子就送到了另一个窗户一般。在我们眼前仿佛上演了一幅他们工作的缩影，让我们对他们的传递速度和地域的跨度产生了很强的信赖感，很多人在没有充分了解之前，对联邦快递并不熟悉，这幅海报却给人们留下了深刻的印象。

其余两幅海报，在欧洲板块和北美洲、南美洲板块运用了同样的表现手法，不用一句文案就清晰地表达出广告的主旨和他们产品的形象，使客户了然于心。

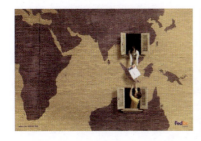 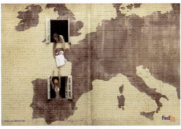 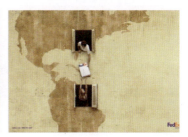

图4-1　联邦快递平面广告

第一节　比喻与象征

　　比喻、象征是图形设计常用的表现形式。从特点上看，象征是以物示意，也就是说以具体的事物表示抽象的含义，侧重含蓄性；而比喻则是以物喻物，具有鲜明性。比喻侧重于本体和喻体之间外在的形似，而象征更侧重于本体和喻体之间的精神内涵，如图4-2所示。

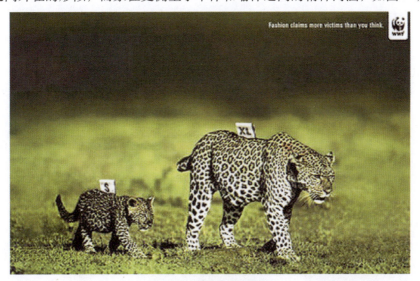

图4-2　公益广告招贴

　　点评：作者在两只美洲豹身上加上S和XL，与我们平时衣服上的号码一致，用这种方式来告诫人们爱护野生动物，不要为满足自己的私欲过度地追求裘皮时尚，这会对动物造成极大的伤害。我们要从自己做起，拒绝动物皮草，爱护野生动物。

一、比喻

　　比喻是用熟悉且具体形象的事物或浅显通俗的道理来描绘人们较陌生的事物，以此说明比较深奥的道理。在图形设计中，比喻是借图形的展示来说明主题的含义，是借他物比此物，比喻的对象必须是大多数人所共同了解的具体事物、具体形象，这就要求设计者具有比较丰富的生活知识和文化修养。比喻一般使比喻对象在形与神、外在和内在方面存在相似之处。比喻可以分成明喻、暗喻和借喻三种形式，此处只介绍前两种形式。

1. 明喻

明喻图形是指本体和喻体共同出现在同一图形画面，它用一种比较直接的表现方法，可使主题明确突出。此类题材多采用较为具象的图形来表达主题，也可以用对比的方法把反差很大的两个以上形象穿插配置在一起，使主体创意在反衬对比中脱颖而出，如图4-3～图4-7所示。

图4-3 旅行篇、音乐篇

点评：图4-3是第九届学院奖盼盼麦香食品的系列广告，盼盼食品旗下麦香系列是一款以小麦、大米等为主要原料，适于居家旅行、聊天观影的膨化类食品，旨在倡导一种快乐、休闲、健康的生活理念。

旅行篇，把盼盼食品麦香鸡块比作小汽车，意在表现盼盼食品是外出旅行时的好伴侣。音乐篇，把盼盼食品比喻成一个耳机，意在表达盼盼食品是听音乐放松心情的好伴侣。

两幅简单的图片分别以小汽车和耳机为图形，表现出了盼盼食品"超级悠闲生活"的主题，同时也表达出了年轻、时尚、悠闲的品牌调性。

图4-4 重庆卫视——"我的中国红"

点评：该作品是一套系列作品，表现的是重庆电视台的主题——"我的中国红"。该作品是学院奖获奖作品，这一系列作品都采取了指纹这一元素，充分表现了信任和独一无二，给人一种承诺就如在合同上按手印一样，这三幅作品的指纹都采用了红色，是象征中华民族的色彩符号，是中华儿女最本色的性格，是热情、和谐、健康的体现。"中国红"象征着一种英雄的气概，更是一种经典红色文化的传承，符合主题"我的中国红"。第一幅作品运用指纹的形状和国画的笔触形成了灯笼，表现了传承的内涵，红色和国画的表现形式进一步体现中华民族经久不衰的传统文化。第二幅作品同样运用国画的表现形式和指纹的组合，形成梅花的图形，表现了一种中华民族的精神。第三幅作品运用毛笔的形状将指纹连在一起形成冰糖葫芦的形状，体现了我们中华民族的文化。三幅作品完美诠释了"重庆中国红"电视台的诉求。

图形的组织结构 第四章

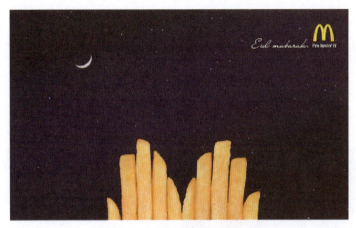

图4-5 麦当劳的薯条平面广告

点评：图4-5所示的画面把薯条摆成了人的双手的形状，背景是一片星空，弯月挂在画面的左上角，右上角是麦当劳的LOGO。画面富有层次感，由高到低分别是：品牌LOGO、月亮、手。构图的巧妙之处在于运用了拟人这一表现手法。整体看上去，是一双手在推开窗户，去欣赏夜晚的星空。也传达了一种美好的寓意，即薯条给人一种温馨的家的感觉。

图4-6 眼睛（作者：陈倩）

图4-7 女人（作者：石文蕊）

点评：人们常常把眼睛比喻成心灵的窗户。但是，不仅是我们炯炯有神的眼睛，网络似乎越来越像眼睛一样让人们参与其中，网罗天下。让我们抛弃"眼睛"的束缚，可以由眼睛联想到相机、灯泡、车轮、太阳等，或给人以回忆，或给人以温暖，或给人以警醒。其实很多事物都像我们的眼睛一样正在为我们导航。

图4-7中选定的对象是红色的高跟鞋，运用流畅线条和面的色彩变化表现出画面的旋律和节奏，高跟鞋与口红、毛笔、刀子、玫瑰等的巧妙组合，寓意了女人的品质。底色选择了纯净、淡雅、明快的粉色，使得整幅画的气氛和感情互相融合。

2．暗喻

暗喻又称隐喻，采用喻体形象出现在画面中来引申本体，给人以启发和提示。暗喻是用间接的表现手法，即不直接表现对象本身或不只是画面本身的含义，暗喻借助于画面形象和其他有关事物来说明本意，达到欲言又止、回味无穷的效果，如图4-8～图4-10所示。

(a) (b)

图4-8 元素"$"的图形

点评：图4-8(a)所示的图形设计运用双手重合的方法来拼出元素"$"的图形，巧妙构思，让人不得不惊叹设计者的超人想象力，也寓意了携手合作，一切都在掌握之中。

图4-8(b)所示图形设计运用替换的形式将字母"$"替换成猫的眼睛，用拟人的手法生动、幽默地突出了企业形象，碰撞出"钱，连猫都惦记着"。

点评：图4-9所示作品乍一看，是一只可爱的大眼睛猫头鹰，黑黑的大眼睛还有高光点在上面，十分有神。定睛一看，原来是由两杯咖啡和豆子组成。图形设计采用了比喻的手法，使商业广告增加了艺术魅力。

图4-10所示的画面上运用了黑色和绿色两种颜色，体现出苏州园林那种古老的气质，突出了主题——苏州的静与净，再现了苏州的神秘、苏州的美。其中扇形的图形与"州"字的结合恰如其分，直观地给读者介绍了主题，同时也增添了趣味性。整个画面，字体与图形紧密结合，那些字体也就成了图形的一部分。

图4-9 咖啡豆广告　　图4-10 苏州印象（作者：沈浩鹏）

暗喻在图形设计和诗词歌赋等作品中最为常见，比如，北宋著名哲学家周敦颐的《爱莲说》中写道"予独爱莲之出淤泥而不染，濯清涟而不妖"，就是以莲花隐喻纯洁、高尚的品质。暗喻也是借喻，是引用某些事物做喻体，用来状物、抒情、说理，也可以用想象与联想的方法使观者自身产生联想来补充图形所没有直接交代的内容。各种具体的、抽象的形象都可以引起人们一定的联想，人们可以从鲜花想到幸福，由蝌蚪想到青蛙，由金字塔想到埃及，长城被联想成巨龙，游动的海浪被想象成千条巨蟒，而拍岸的浪潮又似一排排奔腾的骏马。毛泽东的诗句"山舞银蛇，原驰蜡象，欲与天公试比高"使静的景象产生了动的感觉。

如图4-11～图4-14所示为采用暗喻手法的招贴。

图4-11　第八届学院奖铜奖作品（作者：王莉）

点评：吊床、气垫床往往是人们放松、休闲、度假的首选，很容易使人产生舒服的联想。将吊床、气垫床以卫生巾的形状表现，又能传达给人们"我的舒服我来定"的视觉感受，在避免采用卫生巾实物给人造成不美感受的同时又凸显了七度空间活泼、个性的品牌形象。

图形简化与夸张：以简化求创意主题的鲜明，以夸张求创意主题的突出，二者的共同点都是对主体形象做一些改变。烦琐的事物会因综合思维归纳成简单，正如同设计一枚标志一样，它只是一个易记的符号，却反映了企业文化和经营理念，人们由此可产生一系列的联想并形成印象。这种表现手法富有浪漫情趣。

(a)　　　　　　　　(b)

图4-12　公益类广告

点评：此系列招贴是一组公益类广告——预防全球变暖，呵护和谐家园。图形创意是把北极熊、企鹅制作成像冰激凌融化了的感觉，而这两种生物都是要濒临灭绝的物种，有很强的寓意和警示作用。随着社会前进步伐的加快，人们对自然的索取也变本加厉，尾气排放等使得冰川融化，全球温度升高，很多物种面临灭种的危险。这两幅图形象地警示人们要好好爱护自然，预防全球变暖，呵护和谐家园，否则或有一天那将也是我们的宿命。呼吁大家保护大自然，保护我们赖以生存的家。

(a)　　　　　　　　　　　　　　(b)

图4-13　2011年戛纳平面金奖作品

点评：此系列招贴是2011年戛纳平面金奖作品，是非常简单又有趣的广告。从意境上说利用害虫的天敌——青蛙和变色龙对作品进行创意十足的设计。该杀虫剂的口号是"自然的力量"，既无害又环保，而且威力十足，不需要更多言语，变色龙和青蛙吐出的长长的舌头足以说明一切。

从形象上来说，杀虫剂的外形与青蛙和变色龙十分相似，象征自然的绿色，只要轻轻一按，受到压力的青蛙和变色龙就会吐出舌头准确地吃掉害虫，预示着该杀虫剂也有这样的功能。这样的广告不仅指向明确，有趣的画面还会让人会心一笑。

图4-14　红酒创意广告

点评：本幅画以红色为基调，且大面积留白，用不同的红色表现酒的热烈，不同形状的冲突表现了摇晃着装了红酒的高脚杯的样子。左上角的小小高脚杯为这个插画增加了趣味性。

在平面广告设计中的比喻图形必须是大多数受众所能理解和熟悉的，也就是说比喻图形的喻体图形必须能使人们联想到广告所要表现的内容，而不产生歧义。

【设计案例4-1】图形设计——眼镜

设计说明：生活中有许许多多的形态都存在我们的脑海里。眼镜的样式虽大多相同，但是从眼镜开始联想，可以关联到许许多多各种不同的图形，如图4-15～图4-21所示。

图4-15　眼镜

图4-16　自行车

点评：图4-16是由自行车轮和眼镜框架的相似而产生的联想。

图4-17　沙漏

图4-18　齿轮

点评：图4-17是由沙漏和眼镜框的相似形态而产生的联想。图4-18所示是因为两个齿轮相互摩擦而产生的形态和眼镜的外形格外相似，于是产生这样的联想。

图4-19　棒棒糖

图4-20　内衣

点评：图4-19中两个棒棒糖在一起往往很容易让人联想到眼镜的外形。图4-20中，内衣的外形和眼镜的外形轮廓很相似。

图4-21 蜗牛

点评：蜗牛背上的壳和眼镜的外形让我们产生图4-21所示作品的联想。

二、象征

象征是通过容易引起联想的形象来表现与之相似或相近的概念、思想和感情的艺术手法。象征可以用象征物的某个特质去说明另一种事物的特质，达到抽象的、形式上的、精神内涵上的一致。比如，在中华文化中，莲花象征着高洁，菊花象征着低调和淡雅，牡丹象征富贵，龙凤象征吉祥，鸳鸯象征爱情等。我们还可以看到许多反战的招贴中用鸽子象征和平，用枪支象征战争，如图4-22～图4-24所示。象征图形具有如下特性：①能烘托形象的诉求力，使图形的意义更具完整性，易于识别；②能调整设计要素的适应性，增强设计的表现力；③能强化视觉冲击力，使画面活跃感人，营造一种诱惑的气氛。

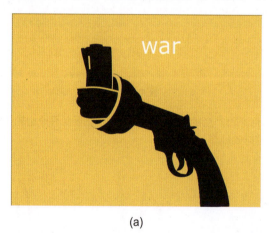

(a)

(b)

图4-22 反战招贴

点评：把坚硬的东西变成软化的图形并不是一种非正常的幻想，而是对现实的物象作一种非现实的影像的转化。图4-22(a)运用了矛盾和共生的图形方法，打了结的枪再也不能成为作战的武器。它打破习惯性思维的束缚，通过联想，在自由和规则、诗意与秩序之间选择精练的视觉语言，表现了万物的可塑性。

图4-22(b)的画面也以温和而又醒目的黄色为基调，放眼望去给人暖暖的感觉，与黑色大炮为元素的图像形成反差，作者采用对角线构图的画面来引起受众的注意。令人惊叹的是作者将一颗脱离弹筒的炮弹在视觉上作了反向处理，违反常规的形态，让人感觉眼前一亮，也使人感到其深刻的规律，它对入侵者提出警告：谁发动战争，谁制造灾难，谁让人们生活在黑暗中，那人将自食其果，自取灭亡。一张图片，仅用一个图形，不用文字，不用旁白，体现了视觉图形语言的魅力，并使人在心中进行深刻的反思。

 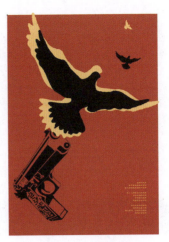

图4-23　2008年戛纳平面获奖作品　　　　　图4-24　反战招贴

点评：图4-23所示招贴的图形很简洁，是一只被线捆绑的白色鸽子。由该图形最先联想到的是和平鸽，那么该作品一定与战争有关，而和平鸽被捆绑着，说明和平被战争捆绑住了，从侧面强调反战的主题。还需注意的就是招贴的色彩，这件作品如果说图形是主题，那么色彩就是灵魂。整幅作品只有蓝、白、红、黄四种颜色。蓝色的背景虽然静穆但是有一种深沉的力量，就像和平鸽蓝色的眼睛一样传达着一种愤怒，仿佛下一刻要从束缚的线里挣脱出来。红色线与招贴左上角的红色长方形形成呼应，红色是鲜血的颜色，从而强调战争的血腥与残忍。

图4-24所示的反战招贴中用枪来表示战争，鸽子来表示和平。在战争中，枪打得鸽子乱颤，意味着战争只会带来痛苦，而不会使人们得到安详的生活。红色，代表鲜血和战火；黄色，代表熊熊烈火。红色和黄色的相互呼应，代表了鲜血、烈火给人带来的灾难，从而提出反战，企望和平。

象征图形主要表现一种精神，具有暗示性和哲理性，如图4-25～图4-34所示。

 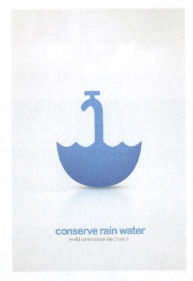

图4-25　食品宣传招贴　　　　　　　图4-26　公益招贴

点评：图4-25中白色的字像是牛奶杯子里流出来的一样。清爽干净的画面使人产生纯正的联想，其构思巧妙，寓意深刻，能丰富人们的联想，使人获得意境无穷的感觉。

图4-26中将一把雨伞和一个水龙头结合起来，雨伞倒放，雨伞手柄末端弯曲的地方是一个水龙头，寓意将雨水保存起来。招贴设计采用容易使我们想到水的蓝色，文字内容与图形创意相吻合。

点评：画面中心部分是一个十字架，全图可分为三块：大地、天空和乌云，这种构图使得画面中心突出。它的寓意深远，给人营造一种肃穆、警示、庄严的气氛，让人们想到我们的生存环境堪忧！

图4-27 公益招贴

(a)

(b)

图4-28 公益广告招贴

点评：图4-28(a)是一则公益广告类的设计，主体是一个牛奶罐，除盖子外，周身均是由干枯的树皮构成，背景是由树干颜色由中间向四周发散渐变构成。此图寓意人与自然的关系，如果我们不保护大自然，那么大自然什么都不能给我们。

图4-28(b)是系列设计之一，瓶身选材为动物的外皮。这样的组合意义深远，保护动物是人类的责任，图形使人一目了然。

图4-29 汽车招贴广告

点评：图4-29中的图形组织精巧，行驶中的汽车和车前玻璃外的风景给人惬意的享受。宽广的柏油马路，右上角的后视镜里的场景是还未铺过的路，寓意有车和没有车生活质量的鲜明对比。

图4-30 创意图形设计

点评：此图中心为一个圆形构图，围绕四周的是沙滩、人群和海浪。中心为光芒四射的太阳，图形中那种夺人的气势喷发而出，动感极强。视点的移动给人一种眩晕的感觉，那一池的阳光带给人们欢笑和幸福。

(a)　　　　　　　　　　　　(b)

图4-31 同构图形设计

点评：图4-31(a)所示的作品以小刺猬为原型，以树叶为元素，把小刺猬的刺进行了转换。动物离不开大自然的保护，离开了大自然，它们就会奄奄一息。所以我们要保护环境，珍爱生命，与自然和谐相处。

图4-31(b)所示的作品以冰激凌为元素，把奶油部分变成森林，下方既可以比作蓝天，也可以是海洋。白色的既是云朵，又是浪花。蓝色与绿色的结合，表达出了自然中的和谐与美好，只有在美好大自然的呵护下，我们才会像吃了冰激凌一样满足、快乐。

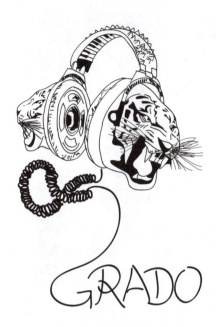

图4-32　耳机广告　　　　　　　　　　图4-33　公益招贴

点评：图4-32是一款耳机的广告，用老虎来表示耳机的高音质和完美音效，同时凸显出这款耳机的王者地位。

点评：图4-33是一幅极具想象力的招贴广告，该招贴想要表达"请勿在公众场合吸烟"的思想。招贴中表现了一个人从嘴里呼出气体，气体呈现出一个骷髅来势汹汹地想要伤害其他人的样子。招贴间接地告诉我们不要在公众场合吸烟，这样做会伤害其他人。这样的隐喻更生动、更形象地警示我们禁止在公众场合吸烟。

(a)　　　　　　　　　　　　　　(b)

图4-34　戏剧广告中的图形设计

点评：两幅图形以简化求创意的主题鲜明，以夸张求创意的主题突出，二者的共同点都是对主体形象做了一些改变。烦琐的事物会因综合思维归纳成简单，人们由此可产生一系列的联想并形成印象。这种表现手法更富有浪漫情趣。

【设计案例4-2】招贴——自由

创作说明：图4-35中两幅作品的寓意是自由，这里指的自由是说现代社会人们对于自由的一种向往，不是那种强烈地渴望自由的感情。在现代社会，人们被很多利益关系束缚，虽然很想摆脱，但是大部分是乐在其中的，所以他们追求的自由也是虚幻的，对自由淡淡的渴望。

图形选用了飞鸟、笼子、断线的风筝以及淡淡的色调来表现这个主题。第一幅图包括打开门的笼子和天空飞翔的鸟，渴望自由的鸟终于脱离了牢笼，自由地飞翔在天空，这种图形组合给人自由的寓意。第二幅图是断了线的风筝，风筝总是被束缚着，当它从束缚中挣脱时便是自由的时候，同时也是风筝没有方向的时候。所以，虽然得到自由但依然会有不同的寓意。

图4-35　自由系列招贴 (作者：赵盼)

第二节　夸张与强调

一、夸张的定义

夸张是为了表达强烈的思想感情而强调某一创意元素的突出特征，强调图形给视觉上带来的震撼和冲击力，以此达到渲染、感人或滑稽、另类的效果。夸张可根据需要在图形中做剪切、空白、虚化、放大、缩小等处理，其将客观世界中的具体形象改造为具有艺术感染力的视觉形象，如图4-36和图4-37所示。

图4-36 京品惠,干脆!(作者:林大奋)

点评:用招贴的文字部分作为一种特殊的书面写作表达形式,承担着招贴广告传达文字信息的重要任务。这组广告招贴是运用夸张的手法,强调了人物的表情,从而最大化地引起消费者的注意。整个系列招贴呈现的也是朝气蓬勃的风格。

点评：图形表达了"伦敦地铁运动"的中心概念和思想。灰色调的地面，黑色的门边配大红色的门，有稍带紧张的提醒和警示作用。而被门夹住的腿，颜色相对明亮，与沉重的门呈明显的明暗对比关系。安全等待线为黄色，同样也很醒目，警示人们要把安全放在第一位。

图4-37　"伦敦地铁运动"招贴

二、夸张的表现形式

夸张可分为放大夸张、缩小夸张和对比夸张等。

（1）放大夸张：故意把客观事物说得"大、多、高、强、深……"的夸张形式，以此增加艺术效果，如图4-38所示。

点评：用放大的蔬菜比喻农业的繁荣，有意识地将现实景物加以改变、拉长或压扁，夸张地突出蔬菜的茁壮，目的就是强调农场的特征，从而显示特殊的视觉效果，增加所要描绘的主题的力量，使主题突出。

图4-38　放大夸张

(2) 缩小夸张：故意把客观事物说得"小、少、低、弱、浅……"的夸张形式，使超现实的景象展现在人们面前，引起人们的注意，如图4-39所示。

点评：通过对环境的描绘和人物的刻画，把人物形象进行了缩小夸张，一个骨瘦如柴的男人趴在办公桌上，表情颓废。这种出奇、画面大胆的夸张正是为了表现那种虚构的幻想境界，也反映出现实生活中人们有时候为了工作而忽视了身体。

图4-39　缩小夸张

(3) 对比夸张：在同一幅图形中将习以为常的事物运用夸张的手法反过来表现，其产生的效果更加明显，形成特有的趣味，如图4-40所示。

 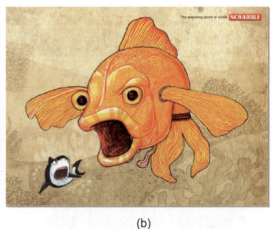

(a)　　　　　　　　　　　　　　　(b)

图4-40　SCRABBLE拼字游戏广告——"惊人的力量"

点评：猫吃老鼠，鹰吃蛇，大鱼吃小鱼，小鱼吃虾米，对于这些我们都习以为常，可是反过来呢？把不可能的事情运用夸张的手法表现出来是不是很有趣？我们可以从这一系列的画面中看到创意夸张与艺术的最完美结合。

三、夸张的作用

夸张在图形创意中的作用有以下两方面。

(1) 揭示本质，强化概念，给人以启示。

夸张的作用主要是深刻、生动地揭示事物的本质，烘托气氛，增强语言的感染力，增强艺术魅力。

(2) 引发联想，营造气氛，形成对比。

夸张能引起读者丰富的想象和强烈共鸣，用夸大其词的方法，突出事物的本质，抒发设计者的某种强烈感情，具有很强的煽动力，能起到事半功倍的效果，如图4-41和图4-42所示。

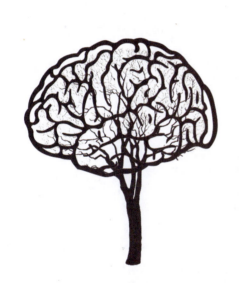
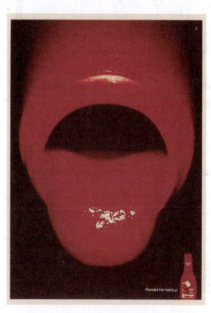

图4-41　大脑与植物　　　　　图4-42　香辣番茄酱广告

点评：图4-41以细弱的树干为原型，联想到人的大脑。人的大脑就像植物一样，需要及时补充养分，才能更好地运转。所以在学习和生活中，我们要努力学习知识，丰富我们的精神世界，要创作出独特的设计，需要在学习中一点一滴地积累知识，多读书，多实践，为大脑汲取充足的养分，从而使生活过得更加充实和有意义。

图4-42的右下角图标提示我们这是一则关于辣味番茄酱的广告。原来这是番茄酱刚从瓶口流出的景象，是不是很像某个"馋猫"被辣得直吐舌头？这幅作品用鲜艳的颜色，似乎辣得吐舌头的形象强调了香辣番茄酱带给我们的味觉感受，让人回味无穷，仿佛是看得见的辣，很好地诠释了食品的特性。

四、强调

强调是有意识地将描绘的对象加以改变，拉长或压扁，抽取物象特质或夸张地突出某一局部，目的就是强调某物象的某一特征，从而显现出特殊的视觉效果，使原有的形象特征更加鲜明生动，增加艺术魅力。例如，牡丹的夸张变化要突出花瓣的繁多、饱满、富丽的特色，使形象更具有生命力，给人以更丰富的美感，如图4-43～图4-54所示。

点评：图4-43强调菱形，有棱有角、方方正正、规规矩矩，给人一种严肃、神秘、高深莫测的感觉。此幅画是以菱形为主体展开的创意联想，以简单、卡通的动物和人物形象来表现菱形。整体画面感觉比较轻松、活跃，打破了菱形带来的规矩、难以接近的印象。表现形式以线条和少量的面为主，在不变的菱形中寻求变化，动与静相结合，不觉让人联想画中主体的心理活动。画面规矩、简洁有秩序。

图4-43 强调菱形 (作者：张佳丽)

点评：一个人有人格魅力，一座城市也有城市的魅力。人格魅力在于这个人追求真、善、美过程中所修炼出来的精神气质；而城市魅力则体现在这座城市所特有的风貌、风格以及所蕴含的文化个性和文化品位。提到苏州，我们就会立刻想到小桥流水、湖光山色等意境。图4-44这幅作品所呈现的是中国最富有特色的墨状图形，图形内融入苏州特有的文字，给人一种怀旧、饱经沧桑但仍旧坚挺有力的感觉，古城文化韵味十足。从色彩方面来看，仅用黑色就表现出了古城苏州的文化，黑白自古就是经典颜色，融进古文化之后，一种君子、感性、刚柔相兼的人文精神油然而生，把苏州古城文化展现得淋漓尽致。

图4-44 苏州印象——小桥、流水(作者：柏志威)

图形的组织结构 | 第四章

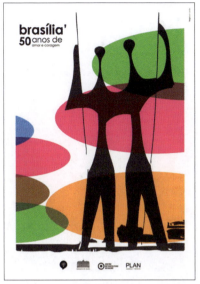

图4-45 巴西利亚建成五十年招贴

点评：图4-45中夸张的身体比例和肢体位置，舒展的动作和简洁的构图，充分表现了巴西利亚人的热情与豪迈，并预示着巴西利亚城辉煌的未来。我们仿佛看到，两个满怀热情和希望、富有激情和活力的巴西利亚人正在欢呼。当然，他们欢呼的不仅仅是人们的热情，还将巴西利亚人民勤劳致富的精神也呈现了出来。

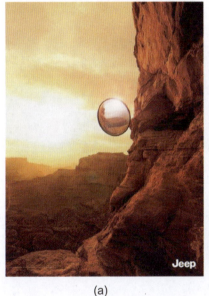 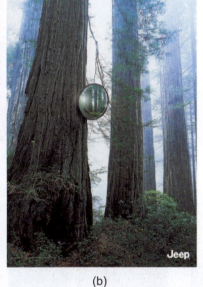

(a) (b)

图4-46 Jeep创意广告

点评：弯道上的后视镜，出现在大自然的景象中，途中的悬崖峭壁、密布的森林形成强烈的视觉感，以此来强调Jeep卓越的越野性能。悬崖峭壁是越野车广告的最爱，此招贴设计还对汽车的性能有明确的表达，突出和强调了越野车非凡的性能。

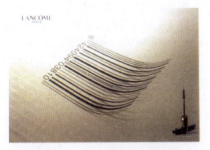

图4-47 LANCOME睫毛膏

点评：将睫毛想象成条形码，将条形码折成弯弯的睫毛，不得不让人赞赏其中的创意。这幅作品用夸张强调的手法，将纤长的睫毛比喻成条形码，并将条形码变异成曲线，使睫毛膏的广告活泼轻巧，艺术表现得恰到好处。

111

小贴士

体验是指通过实践来认识事物,对于图形设计而言,要求创作者通过写生活动去体会、感受,从而达到某种认知程度。

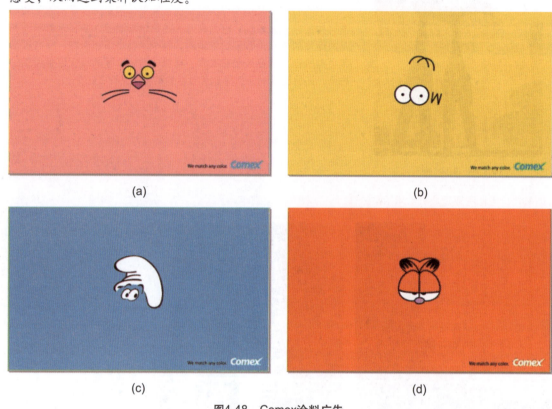

图4-48　Comex涂料广告

点评:不管是加菲猫还是蓝精灵,抑或是其他卡通人物,Comex涂料可以调出任何你想要的颜色。这个系列广告以人们耳熟能详的卡通人物形象隐匿在与其相应的色彩背景中来强调可以调出任何颜色的品牌承诺。

图4-49　荧光笔平面广告

点评:图4-49(a)中,漆黑的背景,只剩下该产品画的小窗户,仿佛是真的透着光的窗户,明暗的反差使画面形成了明显的对比。图4-49(b)中,黑色背景下跳动的火苗,用夸张的手法暗示了该荧光笔像光线一样强烈,将该产品的特性展露无遗。

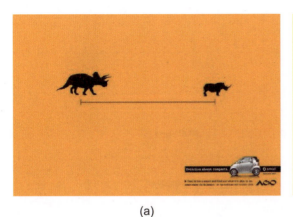 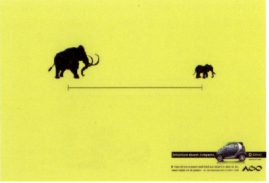

(a)　　　　　　　　　　　　　　　　　　(b)

图4-50　Smart汽车广告 (1)

点评：这两幅作品都是以简单的颜色为底色，将巨大的犀牛缩小成小犀牛、庞大的大象缩小成娇小的小象，以夸张对比的形式说明其功能依然强大，但体积在减小，从而体现了Smart的最大优势：体积小，更方便。

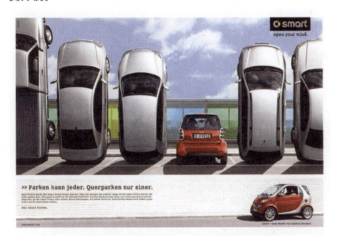

点评：图4-51是一幅将别的车和Smart车进行对比的设计，夸张地把别的车立起来，使人们感觉到停车位的宽大，而娇小的Smart却很省空间，表达了该车的独特特性：车身窄，占地空间小，轻便快捷。

图4-51　Smart汽车广告(2)

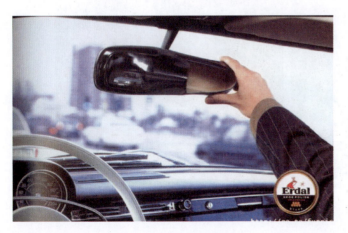

点评：鞋油擦得太亮了，以至于打上鞋油的鞋子都能拿来当后视镜。看看鞋子上清晰的车，不得不感叹该鞋油强大的功能。该作品以夸张的手法，将这款鞋油的优势表现得惟妙惟肖。

图4-52　Erdal鞋油广告

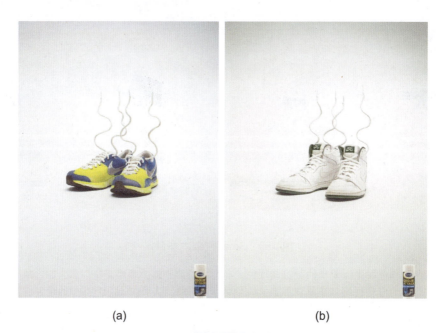

图4-53 喷雾剂招贴

点评：这是一款治脚气的喷雾剂，连鞋带都要被鞋子里的气味熏晕了，里面的味道可想而知。这一系列广告用夸张的手法，将鞋味、脚气的严重性表达出来，让消费者意识到，自己的鞋带可能也遭受到这样的待遇，进而引申到我们的脚气可能随时影响到我们的生活，从而凸显这款喷雾剂的功能。

图4-54 人物的夸张表现

图形的组织结构 第四章

(c)

(d)

图4-54　人物的夸张表现(续)

点评：图4-54中的设计都运用了夸张的手法，夸张地表现某个主体，从而与画面中另外的主体形成强烈的大小或多少的反差效应，使原有的形象特征显得更加鲜明。

【设计案例4-3】寓意——烟雾

创意说明：地球是我们人类赖以生存的家园，我们需要爱护环境，不能让我们的所谓文明破坏自然，我们要觉醒，从我做起。

生活中小到吸烟、大到烟囱排出的都是有害气体，它们破坏着我们的生存环境，如图4-55所示。

点评：一个烟头冒着浓烟，烟头折射出四面的四个影子，形成一个十字架图形。十字架代表着死亡，吸烟对人体有着巨大的伤害，长时间吸烟会让人身体不舒服，严重的话会导致疾病甚至死亡。这幅作品暗喻生命如同燃烧的香烟，烟吸尽了就好像人生命的终止，传达了吸烟有害健康的寓意，呼吁大家减少吸烟，珍爱生命。

一个冒着浓烟的烟囱，把它的倒影置换成正在射出去的子弹和枪头。当今社会环境污染极其严重，用这个图暗喻环境的污染像正在发射的子弹一样，自取其祸，环境污染的危害巨大，同时用这个图呼吁大家保护大气，保护环境，爱护我们共同的家园！

图4-55　烟头与烟囱(作者：吕宏岩)

115

第三节　拟人与寓意

拟人与寓意是广告中常用的表现形式，拟人与寓意的图形使人看起来亲切、有味道，拉近了商家与消费者的距离。在一则广告中可能含有很多比喻、拟人与寓意等表现手法，其主要的目的就是要体现主题思想。

一、拟人

拟人就是将一些动物、植物等非人类的物象赋予人类思想、情感，或用人类的语言和行为来诠释隐含的现象。这种表现形式比较活泼，可以随意变化，形式多种多样，其内容包括人物、动物、风景、食物等，一些动物卡通形象设计也常采用拟人的手法。拟人不仅是外形上的模拟，更多的是从内在精神和情趣上的接近。因为人类多是通过表情传达心声，所以形象心理的描写十分关键，它能表现出可爱感、亲切感、幽默感、愉悦感，是受众喜闻乐见的广告形式，如图4-56～图4-61所示。

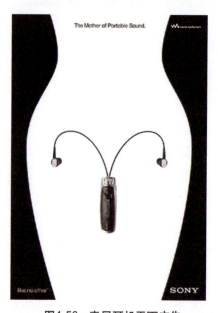

图4-56　索尼耳机平面广告

图4-57　夏季装的平面广告

点评： 图4-56中的画面运用两种对比强烈的黑白颜色，使画面更具冲击力。白色区域看起来像是女性的身体外轮廓线，而耳机却摆成了女性子宫的形状。这传递的是耳机的一种性能，就像妈妈的声音一样温柔甜美。

图4-57所示的这则夏季装的平面广告的画面给人的第一印象是很清爽。南极的企鹅加上身后的冰川更是传递了一种凉爽的感觉。画面中的企鹅穿着衣服都笔直地站着，仿佛在说，穿上这衣服你会更精神、更凉爽。文案上面的标题也是公司的网站名称。

点评：简约流畅的线条、单纯清淡的色彩，图4-58中用归纳的手法生动地描绘了人物、动物，虽然比较抽象，但却流露出丰富的内在精神世界。

图4-58 拟人图形创意（作者：黄桂军）

设计者可以根据商品的特性，选用适合的表现方法，设计出富有幻想性的、幽默性的、讽刺性的、装饰性的、象征性的图形设计。

图4-59 心之琴弦(作者：吴帆)

点评：图4-59所示的琴弦寓意着人们抒发感情、表现感情、寄托感情的常用表现手段。音乐是一门艺术，仅仅几个音符，就可以奏出美妙的音乐来，那些音符可以把我们带入高空，让我们自由飞翔，去拥抱蓝天。

图4-60　寓意联想 (作者：陈倩)

点评：图4-60所示的这组人物的寓意联想是对自我形象的联想，每个人物形象都是用简单的卡通形象来表现的，有现实生活中的形象，如聆听音乐时的静谧，运动时的身心释放，购物时的疯狂，此外，还有对未来成为一名教师的憧憬，对时尚的追求，对生活的思考。为了使人物形象更加丰富，通过联想对每个人物的衣饰、发型等都进行了一定的修饰与表现。

(a)　　　　　　　　　　　　　　(b)

图4-61　拟人图形创意 (作者：林莉)

点评：大象在自娱自乐地自拍，它笑眯眯的眼睛上架着一副眼镜，很有文化气质。两只绵羊在用自己的羊毛纺线编织，其中加入了人的表情和动作，看起来生动协调。

二、寓意

寓意是寄托或隐含的意思，使深奥的道理从简单的故事中体现出来，具有鲜明的哲理性和讽刺性，和比喻相似，如图4-62和图4-63所示。

图形的组织结构　第四章

图4-62　网络与现代人的生活(作者：谢颖)　　　　图4-63　公益广告

点评：图4-62中，现代人沉浸于电子产品、社交网络构建的虚拟世界，而忽略了人与人之间的现实互动与交流，人与网络越来越密不可分。从清晨的第一缕阳光照进床头，人们就开始了一天的网络生活，穿梭于网络之间。

图4-63所示的这幅招贴海报简单明了地表现了水资源缺乏的主题。明亮简单的色彩，黄与黑的强烈对比，让人眼前一亮。大面积的黄底色，像龟裂的大地，象征着一望无际的沙漠，使人感到茫然；伞也可看作树，伞把是因缺水而干枯的树干，伞是早已枯萎败落的树冠。作者将杯子置于伞的顶部，是表达渴望雨水的降临，去接住那少之又少的水，哪怕只一杯也是珍贵的。

动物常常以卡通形象出现在画面中，人们对动物的钟爱使这种古老的题材具有长盛不衰的生命力。动物与人类为伴，为我们带来精神上的快乐，在一些题材中动物卡通形象更受到公众的欢迎。设计者在创作动物形象时，多用拟人化手法来感动受众，拟人化的小动物做出各种人类的动作表情，将亲切、活泼的情绪传达给消费者，从而缩短了商家和消费者的感情距离。

【设计案例4-4】文化寓意——交融

创意说明：毛笔是中国文人文化的代表，如果进一步深思就会联想到中国文人文化的其他特色，其中最能代表中国文人文化的非瓷器与玉器莫属。

这三件物品在一起就代表着文化的融合，也就是图4-64所示作品的中心命题。毛笔形的线条美与玉器和瓷器的线条美相互契合，所以选用毛笔构成优雅的瓷器和古朴的玉器。就艺术而言，书法、绘画、工艺美术是不分家的，这就是所谓艺术的"同源说"。把这些融合在一起，体现艺术文化的源头，那就是"交融"。

119

(a)　　　　　　　　　　(b)　　　　　　　　　　(c)

图4-64　文化的融合（作者：赵盼）

1. 根据寓意图形创意展开思维。
2. 绘制和修改草图，进入正稿的绘制，可添加色彩元素。
3. 根据主题创意选定适应的表现方法。

经验提示：招贴设计是以图形创意为主的平面设计艺术，首先要确立创意主题，然后考虑采用何种方式去设计图形，充分发挥想象的空间，使图形设计能够把主题的创意充分地表达出来。要把作业做得更有深度，可以将一个主题进行多种构思，做多种表现手法的尝试，寻找一个大家熟悉的事物，用图形语言表述事物更深的含义，结合形态创意方式，寻找适合的视觉表现的途径。

创意理念：图4-65(a)将向日葵与闹钟相结合，表示太阳升起，黎明的开始，向着太阳积极地生活，有着"闹钟"的提醒，不断地向着阳光大道前进。

图4-65(b)中喇叭花与大号的完美结合，是结合了它们的共同特点及本身的形状特色，使花更具有艺术气息，也使大号更具有美感。

图4-65(c)中钢琴和翅膀的结合同构给予了钢琴一种翱翔的感觉，使钢琴的音乐飞得更加遥远，没有国界，是一种自由的象征。

图4-65(d)中手与杯子的结合，是一种常规的组合方式，杯子需要用手来拿。它们彼此的寓意为："干杯，朋友。"

图4-66(a)中杯子破了，水却没有溢出，表示对生活的一种美好愿望，希望什么事情即使是小小的破损也不会影响里面的变化，这样的图形设计一般用于保险公司的宣传。

图4-66(b)中的座椅只有一边是完整的，但也能够支撑起所有，是对整体的一种寄托，更能够充分体现出团结的力量。

图4-66(c)从圆形的轮子变化成方形的轮子，表示一种阻止，一种交通的磕磕绊绊，同时

警示人们注意安全。

图4-66(d)中向日葵不再向着太阳，意味着生命不再向着阳光、积极的方向前进，警示我们不应该悲观，而是应该看看光明的方向。

图4-65 寓意联想(作者：任佳莹)

图4-66 引申联想(作者：任佳莹)

优秀作品点评

图形的组织方法很多，关键要使组织结构与内容相统一才能使图形设计产生魅力，如图4-67～图4-74所示。

点评：图4-67将竹子和少女用同构的方式结合为一体。古代的日本服饰插画也经常以竹子作为背景，将两者结合并不突兀。竹筒柔美的线条正好和少女的身线有异曲同工之妙，两者相得益彰。

图4-67　竹子与少女同构（作者：张雪薇）

图4-68　马与瓷器同构（作者：张雪薇）

点评：图4-68是将马和瓷器结合在一起的一幅图，两匹马中间的缝隙组成一个大的瓷瓶的图案，每匹马的两腿间缝隙也挤压出三个形状不同的瓷瓶的形状。著名的唐三彩瓷器就经常以马作为主题来进行创作，瓷器马在当时以及现在都颇为流行。马和瓷器也容易让人想起古时的丝绸之路，商人们牵着马，运着瓷器，将中国文明带到西方，自此唐朝盛世闻名世界。

图形的组织结构 第四章

点评：图4-69是由正形鲨鱼和负形飞机组合而成的。鲨鱼的外形和飞机的轮廓非常相似，你中有我、我中有你一般地存在。一个是在海里面游动的，一个是在天空中飞翔的，原本风马牛不相及的两个事物却因为图形巧妙地结合在一起，图形创意的乐趣大概也就在此吧。

图4-69 鲨鱼与飞机同构 (作者：李晨菲)

点评：图4-70所示作品表现了鸟儿的无奈，笼子的影子折射出森林，以及两只小鸟在森林里面自由地飞翔着，那是它们真正的家园，影子表现了它们内心真正的期盼。

图4-70 鸟的理想 (作者：李晨菲)

点评：图4-71所示的作品是脸谱的外形和城市进行的同构置换。每天忙忙碌碌的城市生活，其实就像戏剧里面演绎的一般，人生如戏，戏如人生。

图4-71 脸谱 (作者：李晨菲)

点评：如图4-72所示，人们对网络的痴迷难以自拔，就会像困在监狱里的人，渴望通过窗子感知外边的精彩世界，又被束缚在狭窄的空间里。设计中作者将窗子与电脑同构，传达了深刻的寓意。

图4-72　飞翔

图4-73　矛盾(作者：李晓琪)

点评：矛盾空间的交叉通过立体几何形体体现，看似相通，实则通往另一条道路，矛盾着的似通非通使空间更加有趣味。

点评：在延异图形中将怪兽的嘴巴和垃圾桶、鱼儿和小猫进行逐步变形，画面中的事物既相联系又相矛盾，一步一步演化，最终达到渐变的效果。

图4-74　延异(作者：李晓琪)

知识链接

中国传说中的麒麟是由多种动物组合而成，身体像鹿，遍体披着鳞甲，头上长独角，脚像马蹄，尾像牛尾，如图4-75所示。麒麟被认为是有德行的仁兽，人们把它看作太平盛世的象征。其中"麒麟送子"也是人们传宗接代的寄托，表达了祈望早生贵子、家道繁荣的含义。作品中的麒麟是通过立意、寻找、选择、联想、加工、组织而成的，并将美好的意愿寄托于麒麟身上，所以说意象图形是抽象思维与具象表现手法相结合的产物。

图4-75　意象图形——麒麟

思考题

1. 用夸张的手法来创造的图形适合表现什么样的题材？
2. 举例分析公益广告采用的手法与效果。

第五章
图形创意的实际应用

学习要点及目标

- 掌握图形创意的实际应用。
- 了解图形实际运用的方式。
- 更好地在现实中运用图形创意,并加以表现。

核心概念

创造,实际应用,功能性,效果展示,视觉传递。

创意不应该只是停留于纸上,还要把它融入生活,改变生活的视角。图形的创造性视觉表现即图形创意,已经得到了越来越广泛的实际应用,人类将它的优势在各个设计领域发挥得尽善尽美。随着信息时代的不断拓展,各式各样的信息不断充斥着人们的生活,人们已经没有大量阅读文字的时间和习惯,面对这些问题的就是图形创意的发展。图形创意已成为大众群体中最受欢迎的传播形式,图形创意在设计中也得到了更广泛的运用。具有独特创意的图形更容易为人们接受,其传播的效果也彰显优势,进而变成了最直接、最有效的视觉文化传达符号。

引导案例

可口可乐包装设计的创意图形的应用

提到可口可乐人们都知道,它至今已有120多年的历史了。可口可乐公司是全世界最大的饮料公司,畅销世界超过200个国家及地区,每日饮用量达10亿杯以上,占全世界软饮料市场的48%,可以称为饮料行业的世界第一品牌,其文化影响力巨大。可口可乐公司根据自身的特点为可口可乐瓶子专门进行设计,采用形形色色的创意图形与颜色相搭配,充分地展现了可口可乐的品牌理念:让全世界人的身体、思想及精神更加畅快舒爽,如图5-1所示。

可口可乐包装创意独特、设计新颖,看到这组包装让人感觉很清爽和欢快。它运用现代的表现手法,将创意图形经过精巧设计,使其具有吸引力和美感效果。设计采用不同的颜色向人们传递了这个品牌不断激发人们

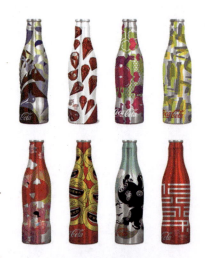

图5-1 可口可乐包装

保持乐观向上的精神。图形整体布局丰满，它让人们所触及的一切更具价值，设计色彩运用丰富，采用鲜亮、醒目的颜色，这寓意了喝可口可乐生活会更加精彩。这组可口可乐瓶子包装的设计凸显了创意的图形，充分地展现了青春激昂、活力无限的理念。

第一节　图形创意在平面设计中的应用

现代图形设计受到近代很多流派的影响，比如，以包豪斯为标志的现代主义时期，出现和造就了一大批现代绘画艺术大师，立体派的毕加索(Pablo Picasso)、超现实主义的达利(Salvador Dali)、构成主义的马拉维奇(Kaimir Malevich)、风格派的蒙德里安(Piet Mondrain)以及包豪斯的克利(Paul Klee)和康定斯基(Wassly Kandinsky)等。他们都自觉地将包豪斯构成的理念和方法应用于绘画和图形设计创作中，同时也促进了设计新的发展。在不同的历史时期，许多设计师又以不同的形式进行了这方面的探讨与尝试，更加丰富了图形创意的内容，使图形创意在平面设计中的应用日益丰富。图形设计主要包括广告招贴设计、包装设计、宣传品设计、标志设计和书籍装帧等。由于在视觉设计中，以平面形式为主的设计占很大比重，所以创意图形的原理在这个领域的应用最为广泛。现代视觉设计的艺术风格深受以康定斯基、蒙德里安为代表的抽象主义绘画的影响，使现代设计艺术风格更为简洁明快、富有寓意，产生了更为新颖醒目的视觉效果。

一、图形创意在平面设计中的应用——招贴海报

1. 关系的分析

现代图形设计风格强调简洁明快、富有寓意，能产生更为新颖、醒目的视觉效果。平面设计海报要求具备很有创意的图形，这些图形都是经过设计师精心设计的，配上相关的元素，构成整体的平面海报效果，它运用图文并茂的手段向人们传递和展示信息。招贴海报以独特的艺术魅力引人注目，它依靠图形的创意与设计为亮点，以视觉效果为吸引，最终完成信息传达的目的。海报招贴是利用平面的视觉形象来传递信息，将业主所希望传播的信息设计成人们易于感知、理解、记忆的视觉形象或者符号，并通过各种视觉媒体进行传递，以达到影响广大受众的行为和意识的目的，是传播的产品与消费者的第一沟通方式。设计师需要通过图形创意，在掌握好视觉规律与视觉感受的同时，通过图形这个人类共同的沟通方式，传递商品信息，表达品牌理念。

2. 案例解析

《鬼玩人》电影招贴和具有历史文化元素的招贴的图形创意表现，如图5-2和图5-3所示。

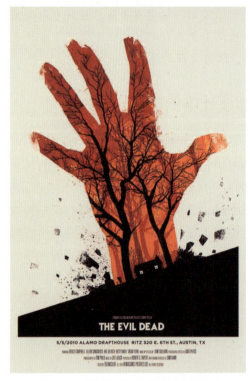

点评：这是一幅美国电影的宣传海报，其采用人手为创意图形，寓意玩弄于手心之中。画面运用粉红色的基调，色彩简明，加之不完整的手指占据大部分画面，树木旁溅出的黑色血液，与下面的黑色联系，寓意黑恶势力已经深入手中。构图很凝练，把不同的、看似互不关联的图形，通过创意设计组成了这幅图形，整体布局特别鲜明，视觉效果新奇。在构图中，拓宽视角，打破常规，充分运用了构成的原理和形式美法则，收到了意想不到的艺术效果。

图5-2 《鬼玩人》电影的招贴海报

点评：图5-3是利用文字拼出的米开朗琪罗的大卫形象，使得招贴既有现代图形信息的魅力，又具有历史文化的气氛，一下子打动了观众，起到事半功倍的效果。

图5-3 具有历史文化元素的招贴设计

图形创意的实际应用　第五章

小贴士

张力：以形成画面的视觉张力和冲击力。影响画面视觉张力的因素有很多，描绘主体的位置、画面构成的节奏感、直曲、倾斜、明暗编排、边角处理等均可以对画面的张力产生影响。

❋ 二、图形创意在平面设计中的应用——标识设计

1．关系的分析

标识设计是表明事物特征的记号。它以单纯、显著、易识别的物象、图形或文字符号为直观图形语言而著称，它除表示什么、代替什么之外，还具有表达意义、调动情感和发挥指令行动等作用。标识设计不仅是实用物的设计，也是一种图形艺术的创意。它与其他图形艺术表现手法既有相同之处，又有自己独特的艺术规律。标识设计往往由图形与字母、文字组合而成，以图形创意作为设计重点，由于对其有简练、概括、完美的要求，又要讲究艺术性，所以更需要有创意的图形诠释某种意念，如图5-4所示。

点评：标识的表现形式一般为创意图形合成字体。在图形创意的基础上，结合简化的字母、字体以及现代抽象图形设计。这样设计的标识具有现代感、信息感和商业感，以此达到对被标识体的展示、说明、沟通、交流，从而引导受众的兴趣，达到增强美誉、记忆的目的。遵循标志设计理念的艺术规律，具有高度的整体美感，将能获得最佳视觉效果。

图5-4　标识设计

2．案例解析

（1）在标识设计中把握图形创意的"势"，并最终将其融合到现代标识的设计之中十分关键，这也是图形创意与现代标识设计结合的一个难点。对于图形创意中"形"与"意"的沿用，比较好理解，也并不难掌握，这种沿用只能说是对图形创意艺术的一种浅层次的理解和认识。而一种更新表现形式的创造，是需要在研究图形创意时能够摆脱其物化表面而深入到它们精神领域的内部。因为只有在深入领悟了图形创意的艺术精华之后，兼收并蓄，融会

贯通，找到图形创意与标识设计的契合点，才能打造完美到几乎找不到更好的替代方案的现代标识。

（2）有创意的标识设计是经得起时间的考验的，有些创意图形随着时间的推移、历史的发展而不断地沉淀、延伸、衍变，从而形成自己的特色。下面这组标识设计就是凝聚了中华民族几千年的智慧精华，同时也体现出了华夏民族所特有的艺术精神，形成了具有传统创意图形特殊的现代标识，如图5-5～图5-7所示。

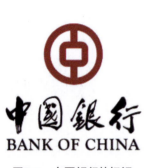

图5-5　中国银行的标识　　　图5-6　中国农业银行的标识　　　图5-7　中国联通的标识

点评：这些标识既能够保留传统图形创意的神韵，又能够带有鲜明的时代特征，同时还能充分地表达标识所蕴含的理念与个性。将约定俗成并已经在中国民众心中达成共识的传统图形"意"，沿用到标识所属公司的固有的内涵之中，从而延展出更新、更深层次的理念精神，使其更具有文化性与社会性。这也是现代标识设计一种常用的方法。

三、图形创意在平面设计中的应用——DM单

1. 关系分析

DM单也叫"直接邮寄广告"，即通过邮寄、赠送等形式，将宣传品送到消费者手中、家里或公司所在地。还可以借助其他媒介，如传真、杂志、电视、电话、电子邮件及直销网络、柜台散发、专人送达、来函索取、随商品包装发出等。由于DM广告直接将图形创意的信息传递给真正的受众，具有强烈的选择性和针对性，所以对DM单图形设计的要求很高。图形设计要根据受众的特殊群体去创意，既能让人耳目一新，又能够抓住其心理需求，达到宣传商品的目的。

2. 案例解析

图形创意在平面设计中起着主导作用，它是文字无法替代的，如图5-8所示。

要想打动消费者，必须在DM单里的图形创意与设计上下一番功夫。在DM单中，精品与垃圾往往是一步之隔，要使DM单成为精品而不是垃圾，就必须借助一些有效的创意图形来增强DM单的效果。有效的DM单图形创意能使DM单看起来更美，更招人喜爱，成为企业与消费者建立良好互动关系的桥梁。

点评：图5-8所示的DM单设计精美，以美感夺人，同时考虑到色彩设计的魅力。这里将图形创意的优势再次显现出来，它会让人不舍得丢弃，确保其有吸引力和保存价值，引导消费者重复阅读，以至于当作一件艺术品来收藏。

图5-8　DM单设计

四、图形创意在平面设计中的应用——报纸、杂志

1．关系分析

图形创意在平面设计领域可以说是大展宏图，如报纸和杂志的图形设计。在报纸中有很多图形和版式相结合的设计，有时需要大量的图形创意来充实画面，这样报纸才能完整地展现其特色，图文并茂，绘声绘色。在杂志方面，对图形创意的需求更多，例如，最重要的杂志封面设计，这是一本杂志的门面，所以图形创意也就显得尤为重要，设计者会在图形创意上耗费很大的工夫，使杂志一下子抓住读者并拉近与其的距离，从读者的角度用读者喜闻乐见的图形创意、用读者善于接受的方式，让读者感到报纸、杂志的亲切，影响读者的阅读心理。

2．案例分析

在创意图形方面，很多杂志的设计都有自己的特色，如图5-9和图5-10所示。

图5-9　城市画报版面

图5-10　Computer arts杂志封面

点评：此作品设计把图形创意与报纸、杂志紧密地结合在一起并创作出专业的、时尚流行的、新锐的专业报纸、杂志，植根于图形创意，传播最新的图形创意思想，用最时尚的设计创意理念。通过图形创意灵活地表达了视觉艺术魅力，将图形创意应用于艺术领域的各个方面。

创建高品位的报纸、杂志，走报纸、杂志的品牌化道路是其发展的必然趋势。但要把图形这个重点提高到创意设计的高度，就需要拓展思维、丰富内涵。只有这样，报纸、杂志的发展才能跟得上时代的步伐，给读者提供更多有用的信息，从而促进行业的发展。

在平面应用的各种类型中，信息的准确传达、视觉美感的交流都是图形创意要首先考虑的。设计中的图形在观察、分析和理解的过程中产生了图形创意设计，设计师将自己的知识、背景、经验、阅历等融入平面设计的图形创意中。

由于不同年龄、性别、生活环境及文化背景下的人们，对于相同的图形创意，会产生不同的解读，所以设计师应该在图形创意的开始先明确要通过图形创意表达的信息，以及传达对象、传达方式、受众的环境等，因为图形语义也存在着界定不清的意义。从应用于商业活动开始，设计师先要明确不同图形创意在应用中产生的不同效果及特性，以便更好地掌握好图形创意这一门共通的沟通方式的图形语义。

第二节　图形创意在包装和三维领域中的拓展

一、图形创意在包装设计中的体现

1．重点分析

包装与我们的日常生活紧密相连，从食品到药品，从衣服到电器，从小件到大件，满足不同使用功能的包装让我们在购买商品时赏心悦目。这里所指的包装设计主要是依附于立体包装上的图形设计，是包装外表的视觉形象。包装设计产品的外包装要让消费者认知购买，首先要解决品牌和包装设计的图形特色问题。设计出具有独特风格的包装设计商品，重要的是从图形创意、文字与色彩进行构思，将多种元素进行融合，才能设计出适合市场需求的商品包装形态。

从理论的角度研究、分析包装的结构、图形、文字、色彩、材料、制作技术；从消费者的角度思考利益和方便与否；从设计师的角度重视设计思维的开发和应用；从社会进步的角度看图形创意是否能推动社会经济向前发展。

2．包装设计创意图形的表现方法

在包装设计中，创意图形的表现方法多种多样，在选择如何表现创意图形时应与设计主题相和谐，形成整体的风格。

(1) 具象图形创意。

包装设计经常采用摄影的手法，这样可以最大限度地还原展示内容，摄影手法由于其效

果直观真实，容易产生很强的视觉冲击力，可使消费者在短时间内产生对产品的信任感，从而有效刺激其购买欲望。摄影手法在现代设计中应用很广，尤其适用于那些本身具有较强的视觉效果的商品包装，如图5-11和图5-12所示。

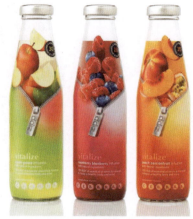

点评：采用摄影图片，对于摄影技术的要求很高，需要由专业的商业摄影师完成。因此，设计师大多数情况下可以使用图像处理软件对普通图片进行适当创意，以使图片能够完美精彩。采用摄影手法表现的内容很广泛，最常见的是人物、动物、植物、自然风光以及人文环境。

图5-11　饮品系列包装　　　图5-12　饮料系列包装

(2) 手绘式的图形创意。

绘画图形是采用手绘手法完成的设计，它可以根据表现的要求对所要表现的对象加以归纳简化和适当强调变形，使图形创意形象比实物更加有意境，也更生动、完美。

绘画手法非常丰富，可以使用油画、国画、水粉、版画、素描、单勾等形式，不同的绘画形式其视觉效果也不相同。设计师可以根据实际情况采用写实、写意、变形和装饰等手法，其风格可以民族，也可以现代，可根据设计要求进行适当的选择和归纳。

另外，绘画图形也可以采用涂鸦式的漫画方法，这种表现方法在轻松、幽默中带有浪漫，品牌字体可以融合在插图中，瓶盖上也可做相应的插图安排，如图5-13~图5-15所示。

图5-13　食品包装　　　　　图5-14　Pattis Pickledilly Pickles罐头包装

点评：包装中直接使用传统经典的图画可以有效地引起消费者的共鸣，起到很好的宣传作用，这需要根据商品的属性特点有选择地进行设计，漫画作品并不适于所有的包装，而适用于轻松风格的表达。

(a)　　　　　　　　　　　　　　　　　(b)

图5-15　轻松的绘画包装图形

点评：鲜艳的色彩、活泼的图形再配上便捷的包装外形，使人产生一种喜悦的心情，同时也让人联想到美味的食品。

(3) 抽象图形创意。

抽象图形是指利用几何的点、线、面的组合变化形成的图形，具体形象在被变形后更加具有自身的特色。抽象图形可以引发受众丰富的想象力，有利于引导并传递信息，因此具有极强的表现力，如图5-16～图5-18所示。

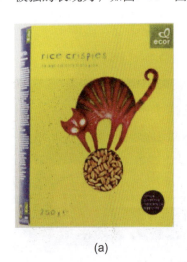 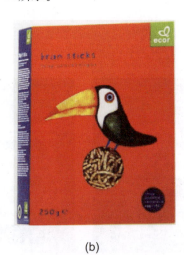 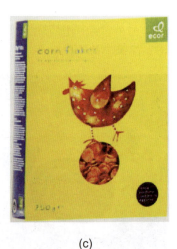

(a)　　　　　　　　　　　(b)　　　　　　　　　　　(c)

图5-16　ecor早餐荞麦食品系列开窗式包装

点评：产品采用开窗式包装，透过包装盒可清晰地看见里面的实物，从而使消费者更加有安全感。包装盒通过活泼生动的小动物图形诠释了产品的纯天然性，更加有力地说明了它是绿色食品。

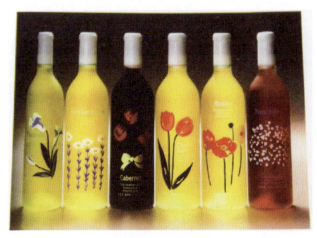 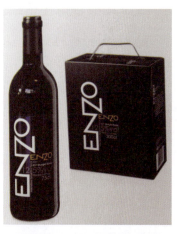

图5-17　果酒包装　　　　　　　　　　　图5-18　ENZO红葡萄酒包装

点评：在图5-17所示的果酒系列包装的酒瓶中，装饰花卉的抽象图形创意使人联想开花结果后的甜美果实，画面使用黑、红两种颜色与淡黄色互相映衬，装饰绘画风格的花卉在色彩艳丽的瓶体上美丽炫目地绽放，大自然的美丽得以升华。

在图5-18所示的ENZO红葡萄酒包装瓶身和标签上的字体采用大胆而有趣的图形创意设计，打破了常规的葡萄酒包装模式，富有独特的视觉形象和个性。

图形创意在包装上的应用是设计师对于生活体验、视觉传达、商业竞争感受的综合再现。在商品极大丰富的社会里，包装充当着人与人、人与物、物与物之间的中介，它不仅仅有简单的保护商品、方便运输的作用，还以强烈的文化感染力和视觉震撼力吸引着消费者。当然，现在的"包装"也存在很多过度奢华、虚假的现象，违背了图形创意设计与包装的初衷，它已经偏离了包装最初的意义。有内涵的包装还是要通过图形创意表达其文化内涵，如图5-19和图5-20所示。

图5-19　蜡笔的包装设计　　　　　　　　图5-20　沐浴液包装的图形设计

点评：图5-19中色彩丰富的包装设计一下子就让孩子爱上它，它仿佛在催促你快点拿起笔，绘画那些你拥有的美好生活。

图5-20中沐浴液配上唯美的图形设计，衬托出一种惬意的生活和休闲的生活态度。

二、图形创意在三维空间中的扩展

随着商品经济的发展，人们的生活水平逐步提高，商品类别和种类也越来越丰富。消费结构的升级，使得消费观念也产生了巨大的变化。图形创意的趋势不断地发展和扩展，向不同的行业领域渗透着，如户外广告、橱窗设计等方面，以满足新的消费结构及新的生活态度的心理需求。

1. 户外广告

图形最能吸引人们的注意力，所以图形创意设计在户外广告设计中尤其重要。在户外广告中，图形创意可分广告图形与产品图形两种形态。产品图形创意则是指要推销和介绍的商品图形，为的是重现商品的面貌风采，使受众看清楚它的外形和内在功能特点。户外广告图形必须与产品息息相关。

一般把设置在户外的广告叫作户外广告，如标牌、灯箱、路牌、路边电子媒体展示、活动策划、展览展示、艺术交流、礼仪庆典、品牌推广等媒体形式，视听也是户外广告的一种。在这些广告画面和形式的设计上都会采用大量的创意图形，使得版面视觉尺度对比变得强烈，既要增加吸引力，也要在图形创意时，多选择与所传递信息有强烈关联的图案，刺激记忆，给人留下非常深刻的印象，能引来较多的注意，更易使其接受广告。

（1）路牌广告。

在户外广告中，路牌广告是最为重要的形式，它的影响力甚大。设计制作精美的户外广告也是一个城市文明程度的象征，如图5-21所示。

(a)

(b)

(c)

(d)

(e)

图5-21 户外路牌、标识图形设计

点评：户外广告设计中图形占有主导地位，它使人们在驾车通过的瞬间记住你的品牌，并留下深刻的印象。所以在户外广告中，图形的感召力尤为重要。

(2) 灯箱广告。

灯箱广告的种类有很多，其中图形是灯箱广告的重要内容。超薄灯箱是近年来迅速发展起来的一种新型的灯箱，它使用普通荧光灯管作为光源，具有薄、亮、匀、省的特点，其字体与图形可以交替滚动。灯箱的形式也是图形设计的一种很重要的形式，在很多道路、街道两旁以及影(剧)院、商场、车站、机场、码头、公园等公共场所出现，无论白天、黑夜，均以艳丽的色彩、强烈的质感显示出独特的艺术效果，如图5-22和图5-23所示。

图5-22　苹果灯箱广告

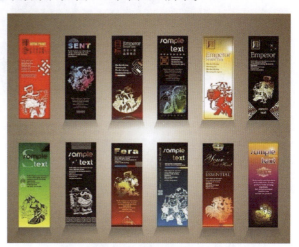

图5-23　灯箱效果图

点评：这些灯箱展示的图形创意形式多种多样，具有文字和色彩兼备的特点，通过构思和独特创意，来达到广告的目的。

在进行灯箱的图形创意设计时要力求简洁醒目。简洁性是灯箱广告设计中的一个重要原则，整个画面和设施都应尽可能成为一个整体，设计时要注重色彩，努力使图形独具匠心，始终坚持以少而精的原则去创意设计，力图给观众留下一分欣喜。

2．橱窗设计

橱窗广告的主要表现方式是在商场、超市临街门面上设置玻璃橱窗，用于展示商场、超市所经销的不同种类的商品。橱窗广告以商品实物为主体，并辅以创意图形、文字、道具、灯光、色彩和装饰等，进行归纳提炼后形成整体协调的立体形态广告的视觉效果。橱窗广告设计主题十分明确，有利于消费者了解商品，从而达到促进销售的作用。橱窗广告一般采用专题陈列、特写陈列、系统陈列、季节陈列和节日陈列。橱窗广告的作用不仅仅是商品本身的展示，它进一步体现了广告艺术风格的多样性。

现代橱窗艺术是非常多元化的，有二维的巨型平面图形创意海报，也有以光电科学输出表现的光电艺术，更有甚者采用真人模特在设定的橱窗场景内进行情景表演，将展示商品的空间由静至动，以吸引、集结更多的注意力。

橱窗也是店面的脸面，是视觉传递的前沿形象，创意设计时要竭力突出其个性，在图形创意的形式或形象方面清晰明确、鲜明独特，使人们一目了然、记忆犹新，并逐步让人产生认同感。让消费者看后有美感、舒适感，对商品有好感和向往心情，如图5-24所示。

(a)　　　　　　　　　　　　(b)

(c)　　　　　　　　　　　　(d)

图5-24　橱窗设计

点评：图形创意在这些橱窗设计里表现和运用得非常得体、别出心裁。在一个平面与立体相结合的橱窗之中，融入了图形创意、造型、色彩、材料、灯光等多种因素。这样设计的橱窗意味着简单、时尚、大气，有着重突出展现产品之意，整体充满"生机勃勃"的生命活力。橱窗里极富视觉冲击的画面，创意画面传达的感动、让都市快节奏的你停下脚步驻足观望，感动于设计者传达出的时尚、创意和生活，于是站在橱窗前凝思、开怀，经历一次视觉的碰撞和心灵的洗礼，让过路人也从中得到更多的欣喜，成为商店门前吸引过往行人的艺术佳作。

　　橱窗设计就空间规划而言，从早期与室内空间组成一道墙面的玻璃橱窗，到顾客可以毫无阻隔地从街道上透视内部商品的陈列，如此"一体成形"的空间美学更加符合现代人对服务透明化的要求。同时，导购人员统一的着装与周到的服务配着舒缓的音乐，透过橱窗一览无余地展现在行人的面前，展现了品牌的风采，和遮蔽性的店面橱窗相比，更具有人文气

息，从而吸引更多的顾客。

　　橱窗图形创意艺术不一定基于商业目的，还可以是对社会关怀、季节感知、文化气息、速度感、安全感、信赖感等抽象意义的传递。因此，现代橱窗图形创意设计直逼美术馆的功能，不论是在日间的视觉效果，还是以黑夜为背景的街道创意橱窗，都展现了另一种舞台魔术。从黎明初晓到夜深人静，时间的推移、光线的变化映衬出橱窗无尽的魅力。

第三节　图形创意的综合运用

　　我们今天所生活的世界超越了以往任何一个时代，在社会生活与学习中到处都充满了图形化信息的传播。例如，影视信息、公共环境，都可以使广大的受众随时获得大量的图形信息，再加上电子信息技术的发展与广泛应用，又出现了大量新颖的网络媒体图形、新媒体交互图形、电子产品的信息界面图形等新型图形创意。

　　新媒体是相对于传统的纸质媒体而言的，是指利用网络技术、移动技术，通过互联网等渠道，以手机、计算机、数字电视为终端的新模式信息传播媒体。新媒体具有交互性与即时性的特点，传播速度快，个性化并且社群化。由于以计算机、手机等屏幕为信息载体的界面出现的画面交流，图形设计在其中的应用越来越广泛，不单纯以装饰设计为设计中心，更是利用图形设计的直观性，更好地促进了新媒体在与人交流中的使用，便捷了人对于媒体及设备功能的理解与运用，如图5-25所示。

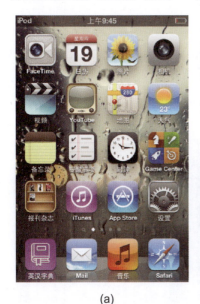
(a)

(b)

图5-25　新媒体设计

　　点评：苹果公司的系列产品一直被广大用户所推崇，它们总能引领潮流，为用户带来前所未有的创新体验。这种体验并不单单是电子产品的尖端技术，它的设计界面新颖睿智，带来很大的视觉刺激。这来源于苹果公司对人的感官需求和心理需求的重视和探索。

图形创意在新媒体的运用中，主要体现在用户界面和系统图标上。由于手机等以个人应用为终端的产品的发展，人们对电子产品的依赖和使用，使新媒体的图形成为一个品牌的个性体现，用户能因其不同的图形创意风格体会品牌的核心理念。新媒体的图形创意更趋于人性化的发展方向，图形设计的直观性、趣味性提高了人们的兴趣，界面不再通过文字进行信息传播，而是用户对图标进行信息的识别。我们点击图标，相应的信息就会弹跳出来，方便快捷。

新媒体的应用原则如下。

(1) 图标的图形创意需直接、简单。精简图形的造型能够更为迅速地让使用者解读其含义。

(2) 每个图标指向的象征应该是唯一的。不要使用过于复杂的图标，因为图标的视觉元素越多，其意义指向的可能性就越多，用户就越有可能从各种各样的角度去解读，那么该图标的可用性可能就越差。

(3) 同一个图标系列中，应使用相同的图形创意表达方式。相同的创意表达手法，可达成视觉的统一性，单纯完整地体现品牌及产品的特性。

图形创意以及图形设计一直以来都是造型艺术中最重要的构成因素之一。古往今来，无论是以绘画作品为代表的艺术门类还是现代设计行为，都离不开图形创意的要素，特别是以视觉的信息化传达与参与品牌推广应用的平面设计和新一代新媒体的新型图形创意，更加离不开图形的创意与准确的设计表达。

【设计案例5-1】立体图形设计——酒类包装

创意说明：从某种意义上来说，包装就是销售力。对于葡萄酒更是如此，制作出一个有力的设计犹如造出好酒一样有意义。好的酒类包装设计能有效地缩减消费者的选择时间，提高产品的档次，同时促进品牌与消费者的沟通，达到理想的销售效果，如图5-26所示。

(a)　　　　　　　　　　　(b)　　　　　　　　　　　(c)

图5-26　酒类包装设计(设计：龚倩)

图形创意的实际应用　第五章

(d)　　　　　　　　　　　　　(e)　　　　　　　　　　(f)

图5-26　酒类包装设计(设计：龚倩)(续)

以上包装设计以简单明丽的色彩再现了天然纯正的理念，使其在众多葡萄酒包装中脱颖而出。这几款葡萄酒带有女性清纯的味道，是以女性思维为主的包装，在外瓶造型上也突出女性的特点，并加入天然图形元素，起到强调的作用。

实训课堂

1．选择几个品牌，对其产品进行合理完善的功能解析，了解其广告的各个图形创意与应用，分析体现产品及品牌的文化内涵，并对其品牌的特点进行解析，阐述图形创意对其产生的意义。

2．对现阶段市场有关图形创意的应用进行调研，分析个人对于市场包装情况的整体感受。

3．对图形创意在包装应用上的不同类型的品牌进行解读，明确不同风格、不同样式的图形对产品包装产生的不同理解及品牌含义的诠释程度。

4．了解新媒体的发展趋势和方向，并分析其发展是如何与图形创意相结合的。

5．选中某一个品牌，对其产品现有的广告进行广告图形创意的改进。

6．运用适合的图形创意手法，设计一张平面招贴、一张立体包装插图(要求：强调图形语言的传播作用)。

优秀作品点评

优秀的包装设计随处可见，它丰富着人们的生活，也提升了商品的档次，如图5-27～图5-37所示。

图形创意(第3版)

图5-27 Dorian设计工作室作品

点评：Dorian设计工作室位于西班牙巴塞罗那，十分擅长酒品包装设计，其设计优雅、细腻，细节非常耐人寻味，在字体排印方面也十分讲究。图5-27中酒品包装封面上的图形简单，它是由一些小方块组成的抽象图形，很有设计感。三个酒瓶属于系列包装，表现形式的特点是同构图，却是不同图形和色调。单个酒瓶标签图案颜色统一，图案个性简单抽象，时尚而又不缺乏品质感。

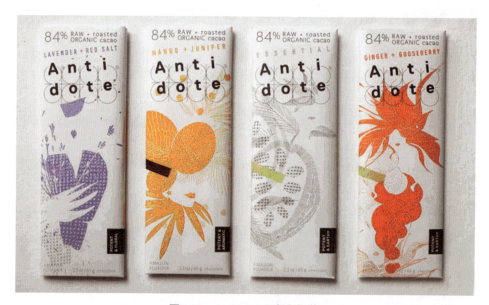

图5-28 Antidote 巧克力包装

点评：该系列包装属于各款外形相同、色调与图形不同，图形由复杂到简单提炼而成。整个系列包装的插图都是由点、线组合而成，点、线的结合赋予了图形浓郁的设计感。颜色分别用了紫色、橙色、灰色和红色，其中紫色和灰色属于中间色调，而橙色和红色属于暖色调，使得整个系列的视觉不会显得太跳跃。

图形创意的实际应用　第五章

图5-29　食品Helios的包装设计

点评：这是一款绿色天然的有机食品Helios的包装设计，Helios(太阳神)是挪威有名的有机食品品牌，挪威设计公司Uniform为它们的整个产品链所制作的包装设计从色彩上来看都很丰富。由于品牌的定位，包装也追求天然、绿色。包装的整个图形的设计充分利用了绿色自然的元素，中间的圆形设计像大自然的花朵，下方的图形像植物表层的机理，也像自然的绿叶简化图，颜色清新自然。

图5-30　Moodley工作室制作的包装设计

点评：这是Moodley工作室制作的包装设计，他们很注重色彩的搭配，整体感觉新颖清新。产品包装的画面颜色与各种口味水果的颜色相匹配，增强了人们对产品的欲望。尤其值得赞赏的是他们在细节上的重视，包括字体的排版、字距、字体与图片之间的关系等。酸奶瓶底部可爱的条形码也让整个产品更可爱，条形码上的小漫画使得包装更富有趣味。

145

图5-31 "七宗罪"的酒品包装设计

点评：这是"七宗罪"的酒品包装设计，西班牙设计工作室Sidecar Publicidad曾发布了一组酒品包装设计，共7款，分别代表"七宗罪"中的一种恶行——傲慢、妒忌、暴怒、懒惰、贪婪、贪食及色欲。用不同的图案代表不同的罪行，给酒添上浓浓深意，创意十足。

(a) (b)

图5-32 黑色系的包装

点评：图5-32(a)这款酒品采用了黑色系的包装设计，"黑色代表高端"，行业内似乎都会有这样的共识，庄重沉凝的黑色的确会让设计变得更加经典。用简洁的色彩进行设计的包装，更能彰显产品的永恒之美。包装的图案是用5个圆组合成一个V字，V字的中间一个黄色数字6很亮眼。包装上字体大小、间距位置的处理，增加了酒的品质感。

图5-32(b)这款酒品的图案采用三角图形设计，并给它附加了黑白灰的关系，使得平面的图形空间化，与酒的颜色照应，使产品变得很有体积感。图案中有棱有角，且吊灯的弧形和酒瓶颈部的弧形使得画面非常和谐。黑色体现了产品的高端。

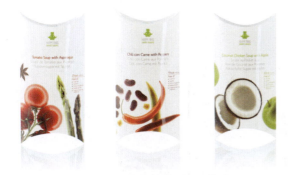

图5-33 整体品牌的包装

点评：设计师希望快乐青蛙(Happy Frog)蔬菜汤整体品牌的包装清新、纯净、轻快，所以采用了清新的色调和高光泽的枕形包装。三种不同口味的包装设计都突出清新、自然、健康的宗旨，字体的选择也很用心，字体颜色提取了水果的颜色，使画面整体更和谐。

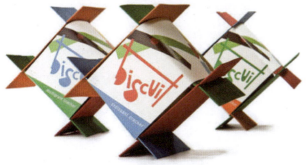

图5-34 包装设计 (作者：Meg Gleason)

点评：这个可爱巧妙的包装设计，是由毕业于美国爱荷华州立大学的Meg Gleason完成的。用来装饼干的包装盒，在使用后可以重新解构。全世界都在高呼环保概念，这个有趣的包装设计不仅可以重复使用，而且趣味十足。图案是由字体变化设计而来，很符合盒子的造型。该系列盒子的特点是外部造型一致、色彩变化丰富，每个盒子的图案颜色都是提取了盒子四边颜色之一，颜色丰富艳丽。

(a)

(b)

图5-35 戛纳广告节包装设计金狮奖

点评：这是戛纳广告节包装设计金狮奖作品之一。酒品包装简单，没有过多的色彩和装饰，整个画面只用了黑、白、灰三种颜色，却给人经典复古的韵味。单个的酒品包装没有很大的趣味，却由于系列包装的陈列变得丰富有趣起来。每个包装都是利用了头像的素描插图，表情各异，神采丰富，好像一群人在谈笑畅饮。

点评：这是一家名叫Honey & Mackie's的冰激凌店的包装设计，主要是面向孩子们，所以它的包装设计也就将孩子作为元素，当然所有的成分都是天然的。包装有着十足的趣味性，分别用丰富有趣的插图填充女孩的头像剪影、男孩的头像剪影和整个杯身。颜色活泼丰富，插图中的很多细节小图案都很有意思。

图5-36　Honey & Mackie's的冰激凌包装

点评：现在的产品包装在造型方面百花齐放，设计师们更擅长运用色彩和图形设计去抓住客户。这款饮料从色彩上看有四种果汁的天然色，对顾客有很大的吸引力。它的图形很有趣，一方面，水果是有水分的东西，却把水果做成插孔的形式，给人视觉上的震撼；另一方面，插头插入插孔有充电的含义，象征着该饮料喝了会给人以力量，创意十足。

图5-37　果汁包装设计

知识链接

根据包装的性质与保值需要，产品可以实施多层次包装形式，这种包装形式使商品更加华美，也起到了加强保护的作用。但应当注意避免出现包装过度的现象。

产品的多重包装具有对产品的保护作用，而且更加方便携带，增加了产品的价值，如图5-38所示。

图5-38　产品的内包装与外包装

1．在实际应用技术发展飞快的今天，图形创意通过不同的材料能产生哪些不同的创新表达形式呢？

2．在媒体应用、平面设计、包装应用等方面，通过图形创意，能进行哪些方面的改变？人们的需求趋势是什么？

3．了解图形创意在其他应用方面更为突出的表现。

参考文献

[1] 崔生国. 图形创意设计[M]. 武汉：湖北美术出版社，2007.

[2] 卢少夫. 图形创意设计[M]. 上海：上海人民美术出版社，2007.

[3] 潘志琪. 现代图形创意设计[M]. 上海：东华大学出版社，2014.

[4] 柳林. 图形创意设计[M]. 武汉：华中科技大学出版社，2011.

[5] 毛德宝. 图形创意设计[M]. 2版. 上海：东华大学出版社，2008.

[6] 罗鸿. 创意形设计一点通[M]. 南宁：广西美术出版社，2005.

[7] 陈仲梅. 论图形创意教学中学生联想与想象思维能力的培养[J]. 现代企业教育，2009(5).

[8] 秦娅娜，郑晶. 图形创意基础教学实践[J]. 艺海，2011(5).

[9] 陈卫民. 谈图形创意中的变异性[J]. 美与时代(下旬)，2003(5).

[10] 李国英. 修辞手法在图形创意中的应用[J]. 躬耕，2005(5).

[11] 高黎. 感悟设计素描中的图形创意表现[J]. 陕西科技大学学报，2009.

[12] 李华. 图形创意与设计基础[M]. 北京：中国建筑工业出版社，2010.

[13] 辛欢. 图形创意与实践[M]. 北京：北京师范大学出版社，2009.

[14] 罗胜京. 图形创意与表现[M]. 重庆：重庆大学出版社，2009.

[15] 欧阳禾子. 图形创意设计[M]. 北京：化学工业出版社，2009.

[16] 陈珊妍. 图形创意设计[M]. 南京：南京东南大学出版社，2016.

[17] 葛露. 图形创意设计[M]. 北京：化学工业出版社，2013.

[18] 韩佩妘，张倩，汪顺锋. 图形创意[M]. 北京：清华大学出版社，2019.

[19] 安雪梅. 图形创意设计与应用[M]. 北京：清华大学出版社，2019.